中国画技法入门

一学就会

写意兰花画法

长江出版传媒

湖北美术出版社

作者简介

郑宗修，安徽歙县人，1946年生。原名凤岩，号冷砚堂主、居简老人。早年博学好游，好问，足迹遍及大江南北。五十读易，六十学佛，书字作画，无有定法，治印捉刀，皆出家风。

从事美术工作三十余年，先后加入浙江省东方国画院、杭州西子画院、杭州市美术家协会、黄宾虹学术研究会、杭州市书画艺术研究会、浙江省老干部美术家协会，并任秘书长、常务会长等职务。现任杭州西子画院顾问和艺术指导。

目 录

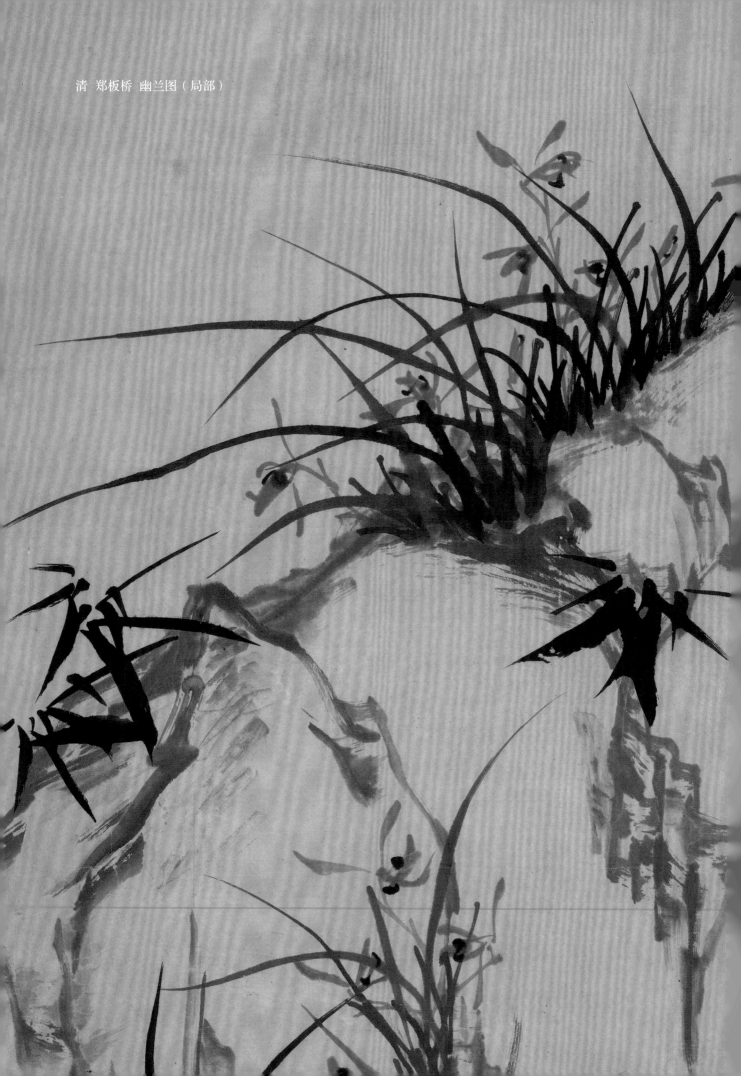

清 郑板桥 幽兰图（局部）

一、概述

　　画兰起自唐宋，并盛延至今，而名家辈出。兰的画法大致有水墨、双勾和着色三种。元僧觉隐谓"以喜气写兰、怒气写竹"。得喜之神，意在笔先，然后手不停挥、轻便灵动，皆因一片欢喜。画兰要浓淡协调：叶宜浓，花宜淡，点心又浓，花茎和花苞又淡。从第一笔起，就要认真为之。画叶或短或长，其首尾窄而中略宽，再以钉头、鼠尾（断叶）、螳螂肚（宽画）之法交搭，则画面生动。叶分左右，画法与别种花草不同。落笔要以运指力为主，一笔一个花瓣，瓣连茎，茎插叶中，花出叶外。花以五瓣多见，也有三四瓣的；花苞为一至二瓣。画花要轻盈相映，有屈有伸，花瓣宜淡墨，点蕊宜浓墨，如此才显得生动。而点心则犹如画龙点睛，要特别重视。

二、学习的方法

兰为人心喜之物，总给人带来一片高洁之感、欢喜之情。

画兰者应先从临摹入手，且要借闲暇时赏花看叶，来了解兰花之本性。

兰画临本很多，较为详细的有《芥子园画谱》《三希堂画宝》《梅兰竹菊画谱》等。画者可以边学边研，总结发展。

此外，临画也要结合写生，将书本上学到的基础笔法，对照真花真叶，进行选择描写。写生可用毛笔，也可用硬笔；可以用照相机拍下，在画室对照着照片中的兰花题材写生；也可以将盆兰置于室内对而画之，还可以在公园、兰苑、花圃中写之——怎样方便就怎样画，不必拘于形式。写生有双勾和单笔写意两种方法，由写者自定。一般先写眼前两三片叶、一两朵花，再由少至多，逐月逐年写之。写多了，心中的题材就丰富了，一上宣纸，手下的兰花自然生动。

还有一种方法是默记法，就是看到兰花时驻足观看，默默用心记下，回家后再用宣纸，根据默记的内容多少一一写出，接着细心收拾，题款用印。

我们的先人传下了兰花的许多画法，初学者不学则已，若学就定要一笔一笔地用心画。执笔的高低和执笔方式不论，而一旦落笔，则要认真严格地练习和创作，切忌临两笔、涂几笔。要做到笔笔有法：墨分浓淡，由浅入深，从少到多，疏疏密密，循序渐进。同时要多画，将兰花如何画叶，如何穿插，牢牢记在脑中，为今后创作打好根底。还要抽时间练书法，行隶皆可。字写好了，才能在兰花画上题款，使画面更完整。

将兰叶一组一组地结合起来后，何处画花、何处补叶，就都清清楚楚了。若是大幅创作，须先将兰花上下定位，画好后再补竹，补石、松或梅亦可。兰花四季开花，除了水里的植物不可配之外，山石、盆景、庭院之景皆可配。至于小幅创作，则以兰为主，配一些顽石、灵芝小件即可，具体可参考本册的构图部分。

可多看一些古今名家画册，提高思想境界。也有必要读一读画理。赞美兰花之诗、词、句，以及自己对画兰的体会之类的文句，都可作为题画款识。

总之，喜画兰是不够的，还要笔头勤奋。即使画好了也要多加练习。只要有扎实的笔墨、勤学的态度，就一定能画出美的、高洁的兰花。让我们一起努力吧！

三、绘画工具与材料介绍

中国画的工具主要是文房四宝。画兰有专用笔，即兰竹笔。兰竹笔有大、中、小三种，初学者先购一支中兰竹即可，另外也可用大白云笔。要求笔有弹性，笔身有腰劲，吸墨后笔尖能挥写如意。笔身软弱，则笔尖转折不活，画出的兰不挺健。兰竹笔以北京狼毫笔最好，价格稍贵，但好用；其次是上海笔，价稍低，亦为上选。好的画兰笔不但能作画，也能题款。

其次是用墨。油烟墨当然为最佳，既黑又有光泽，画出的兰花精神、光亮。上海的油烟墨较理想，安徽歙县胡开文的油烟墨也可采用。而今大都用墨汁，其产地甚多，也不甚讲究，能用即可。但墨汁胶重，倒出后需加点水，否则笔尖拖不开，易发滞。

用纸当以宣纸为主，皮纸、元书纸、草浆纸也可画兰。画者如比较讲究，则用安徽泾县的净皮纸（最好选单宣），画兰用笔不滞，落墨不走色。全国各地的宣纸，只要是生宣，都可用来画兰。

画兰用色甚少。双勾白描可用色，亦可不用色。写意兰可略用一些，主要是赭石、胭脂，其余配景如梅竹松菊等，需着色，可备一些。至于颜料，则上海产的管装颜料较为方便，挤出即用。讲究的，可用胶色块，要用温水泡化。但画兰多以水墨为贵。

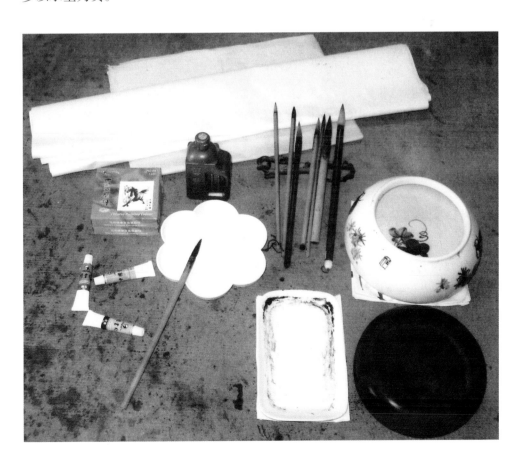

四、兰花的画法

（一）兰花的双勾画法

　　画兰时先看清布局位置，成竹在胸后，再从左到右，自下而上，一笔一笔地使花成丛，俯仰生动，交加而不重叠，运笔要顺畅。

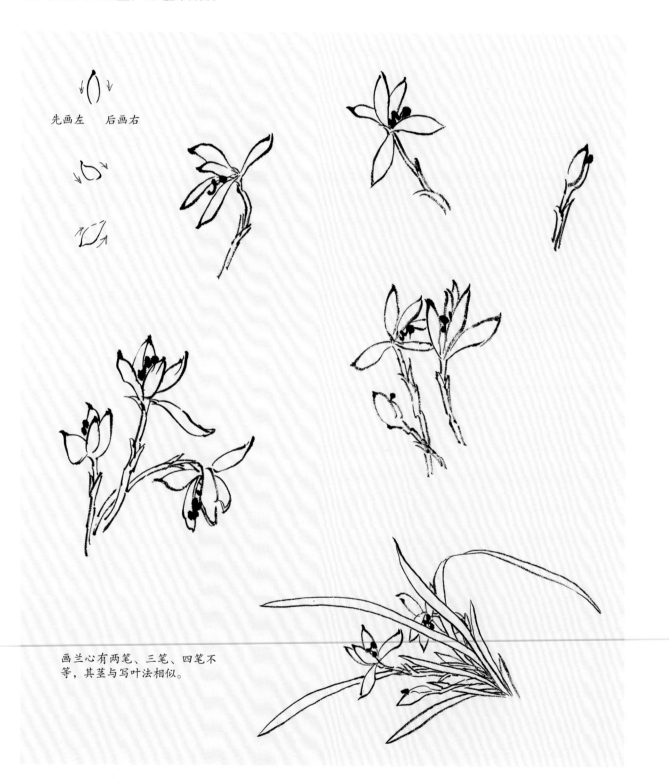

先画左　　后画右

画兰心有两笔、三笔、四笔不等，其茎与写叶法相似。

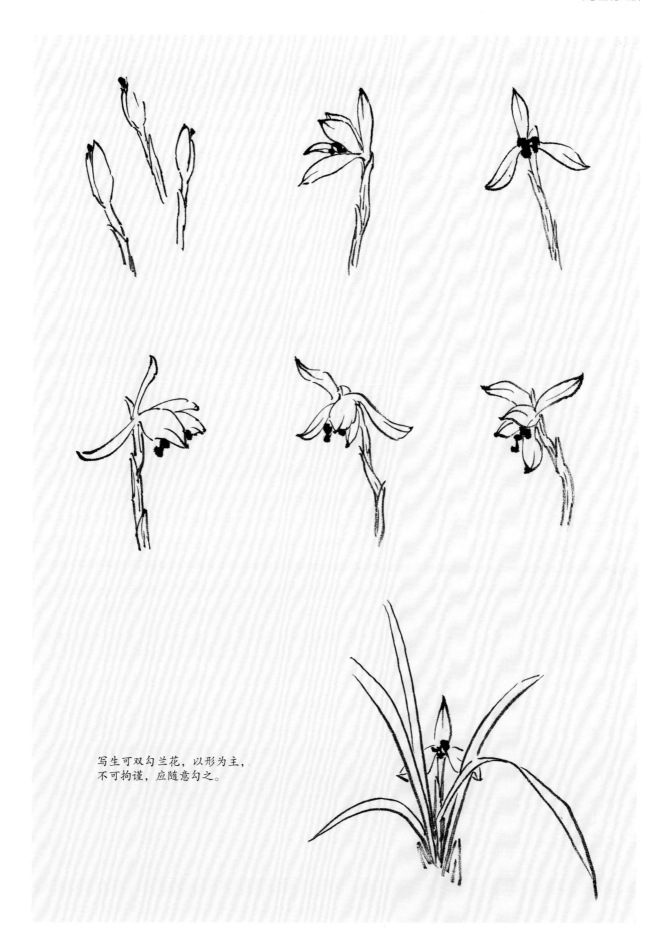

写生可双勾兰花，以形为主，
不可拘谨，应随意勾之。

（二）兰花的水墨画法

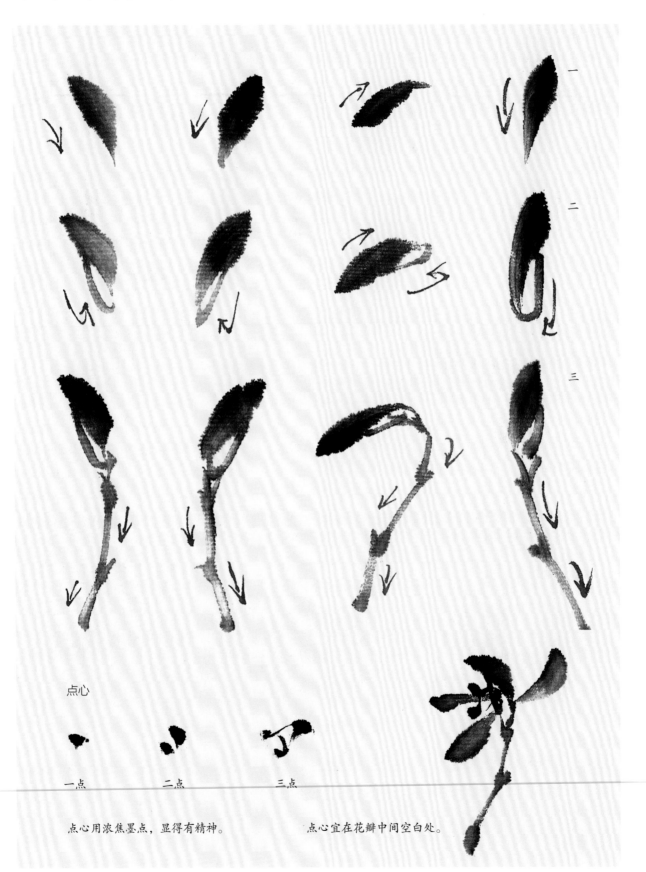

点心用浓焦墨点，显得有精神。　　　点心宜在花瓣中间空白处。

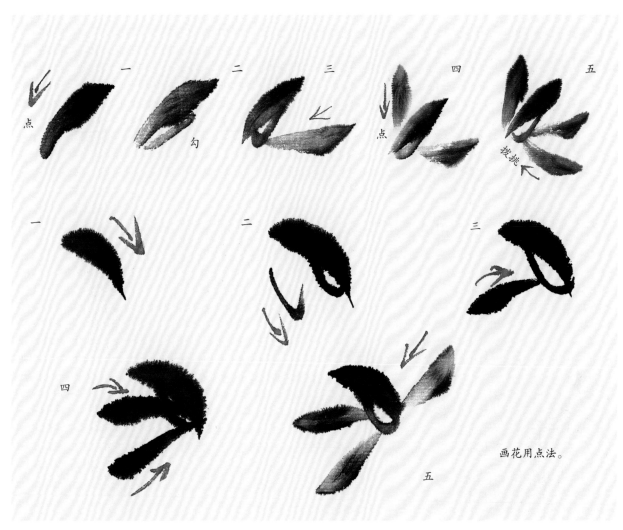

一　二　三　四　五

点　勾　点　拔挑

一　二　三

四　五

画花用点法。

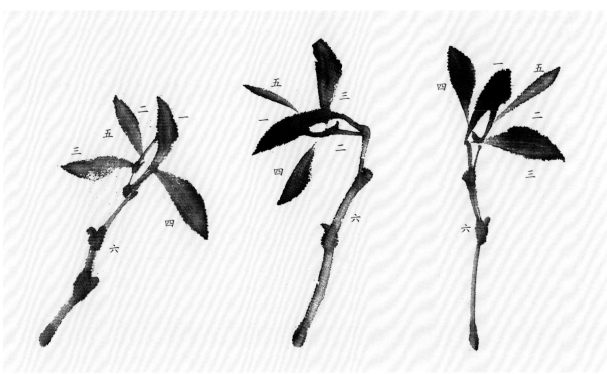

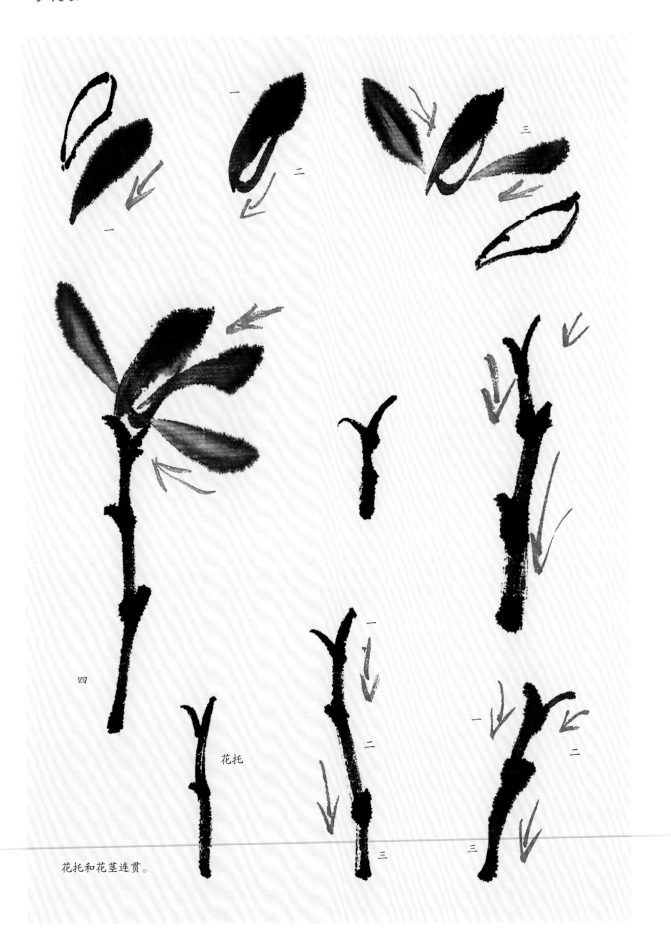

一

二

三

四

花托

花托和花茎连贯。

一

二

三

一

二

三

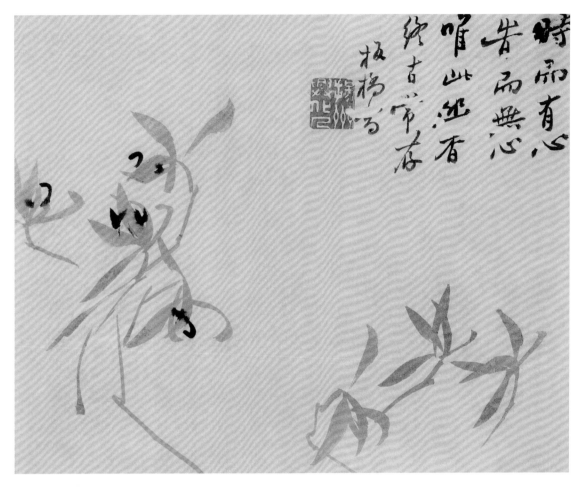

清 郑板桥 兰花

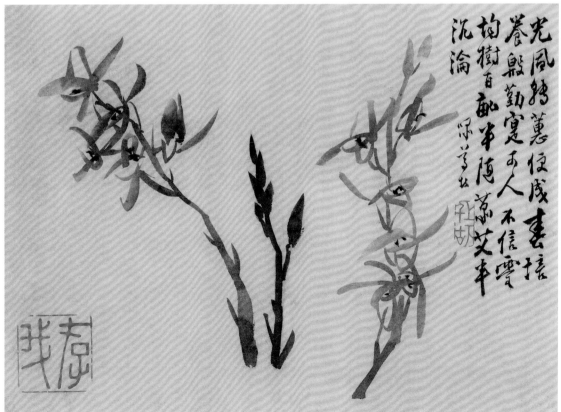

清 李方膺 三清图册

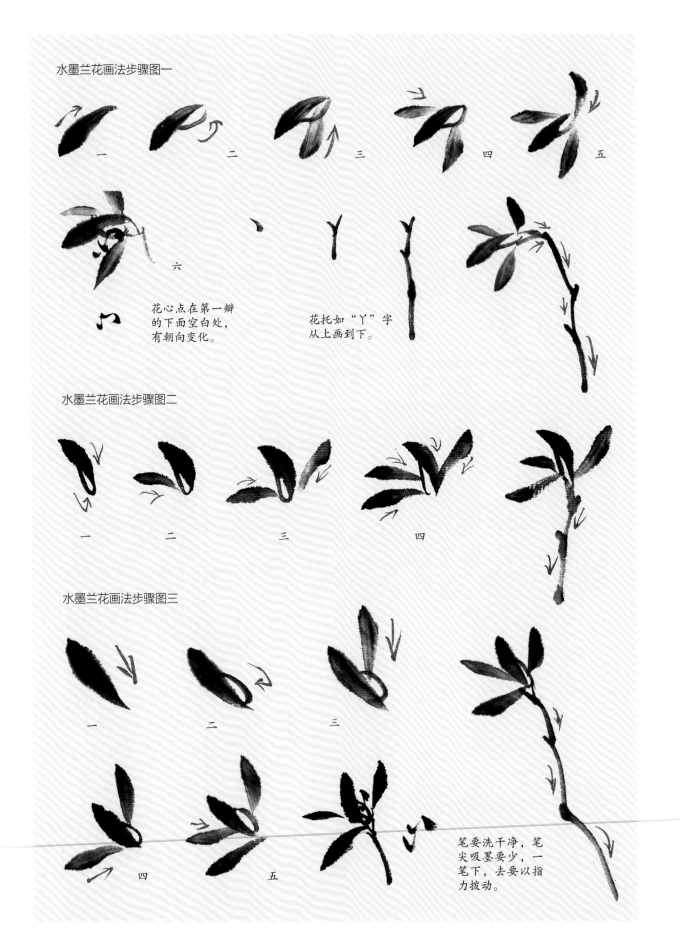

水墨兰花画法步骤图一

一　二　三　四　五

六

花心点在第一瓣
的下面空白处，
有朝向变化。

花托如"丫"字
从上画到下。

水墨兰花画法步骤图二

一　二　三　四

水墨兰花画法步骤图三

一　二　三

四　五

笔要洗干净，笔
尖吸墨要少，一
笔下，去要以指
力拨动。

水墨兰花画法步骤图四

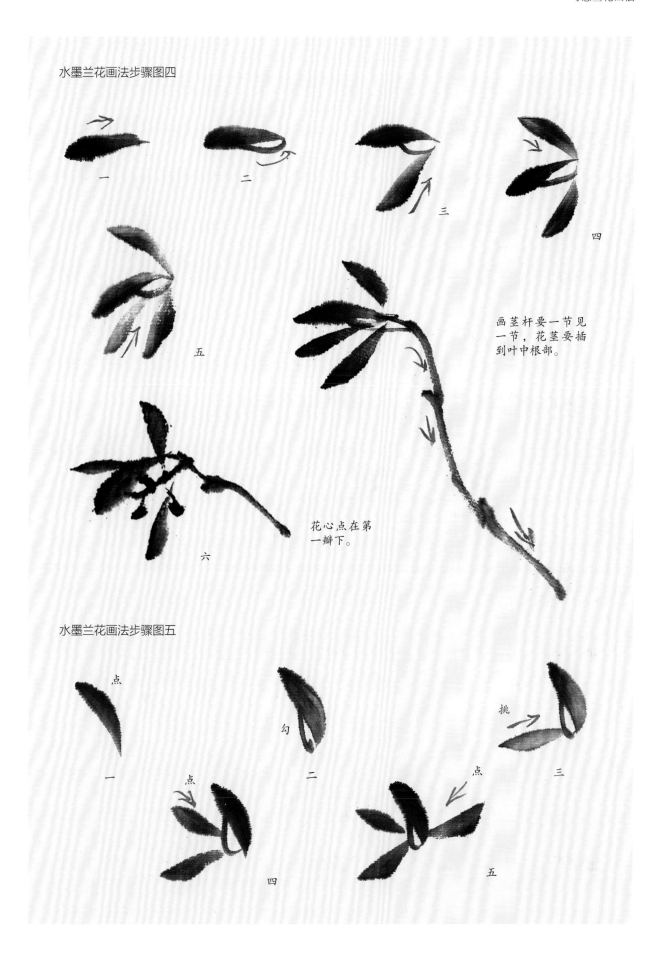

一

二

三

四

五

画茎杆要一节见一节，花茎要插到叶中根部。

花心点在第一瓣下。

六

水墨兰花画法步骤图五

点

一

勾

二

挑

三

点

四

点

五

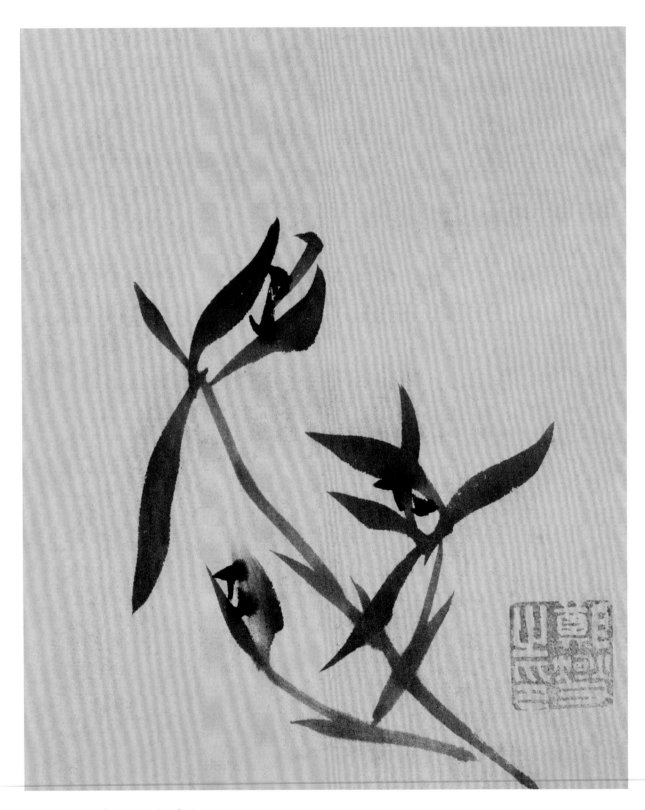

清 郑板桥 兰花册之一（局部）

一学就会

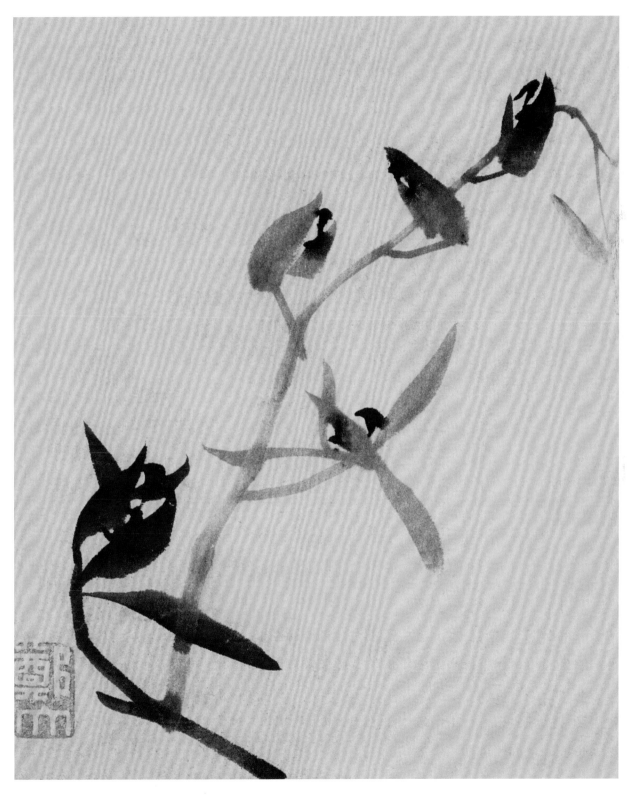

清 郑板桥 兰花册之二（局部）

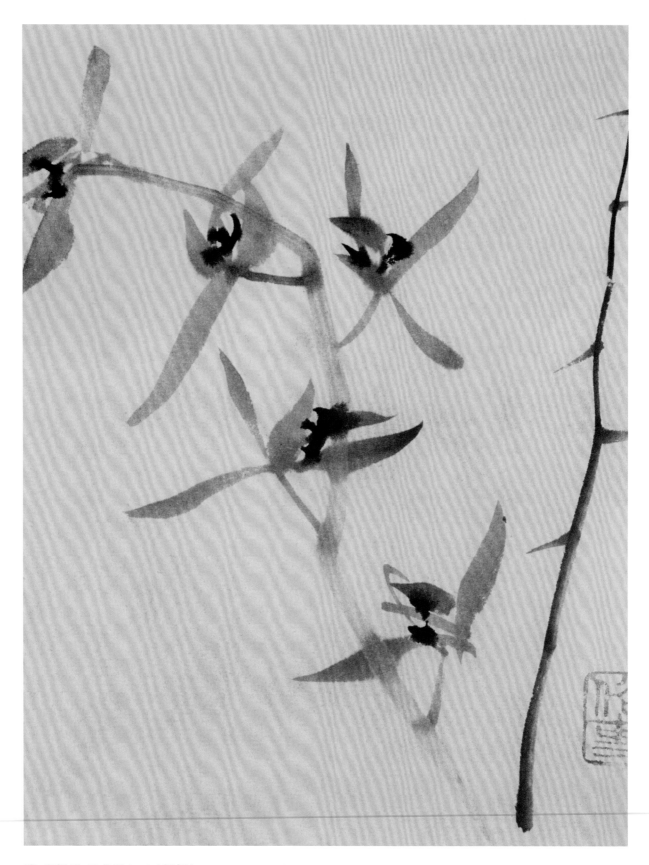

清 郑板桥 兰花册之三（局部）

五、兰叶的画法

（一）兰叶的双勾画法

双勾叶宜用狼毫小精工笔，使勾线挺拔有弹性。初学可用半熟宣纸。折叶以劲折取势，用笔要果断，要刚中带柔，折中带婉，方不滞笔。

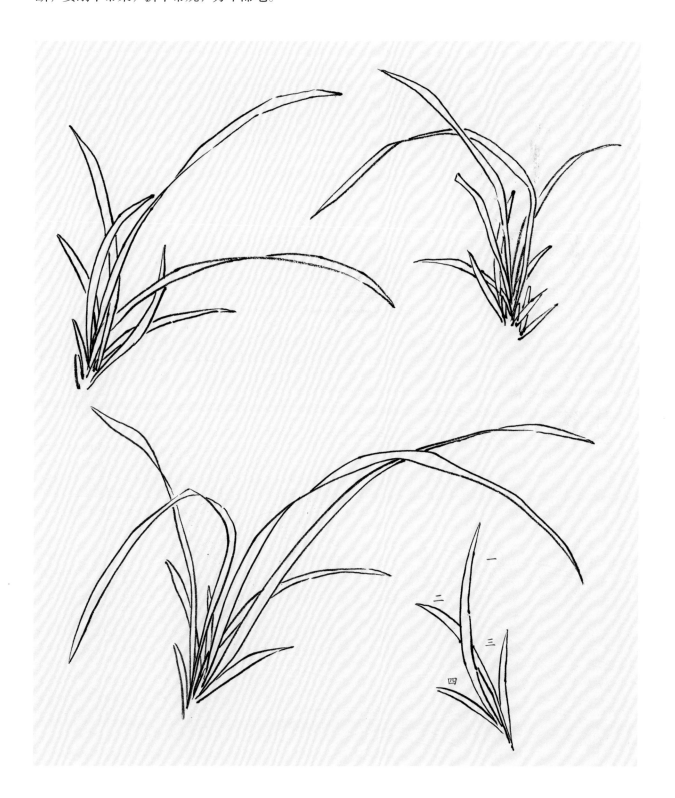

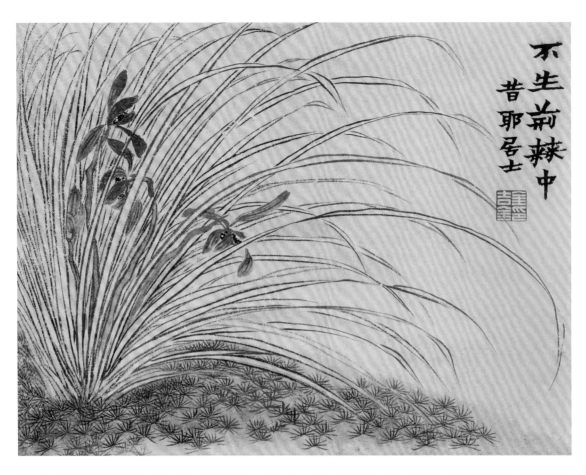

清 金农 兰花

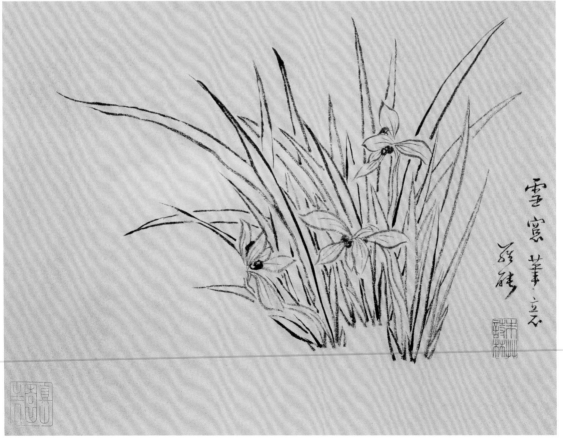

清 罗聘 兰花图册

（二）兰叶的水墨画法

画兰叶要求大胆落笔：第一笔首尾要窄，而中部略阔；二笔交搭；三笔破凤眼，长叶略作折形，又细又长；四笔为笔头。又称一苗四叶，长短有序。画兰叶，入门即此手法，能参用隶书、行书笔法更佳。

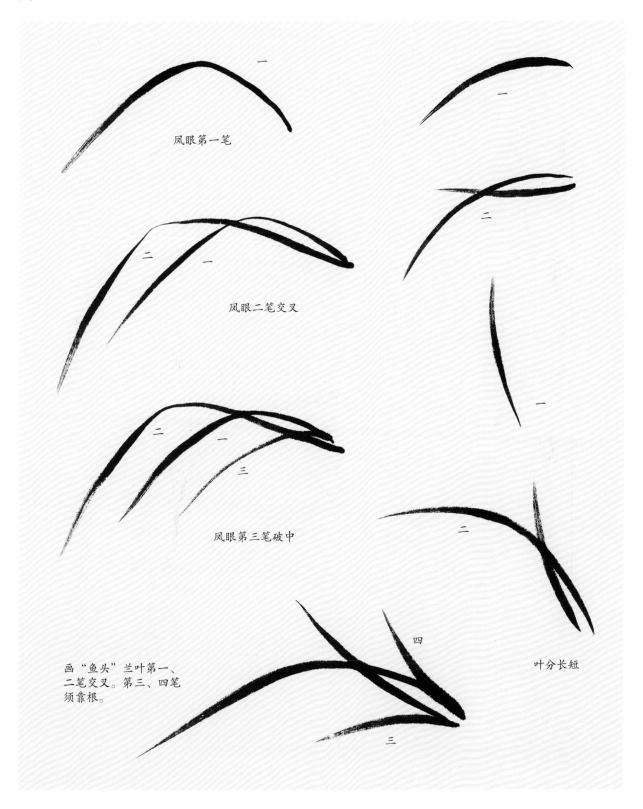

凤眼第一笔

凤眼二笔交叉

凤眼第三笔破中

画"鱼头"兰叶第一、二笔交叉。第三、四笔须靠根。

叶分长短

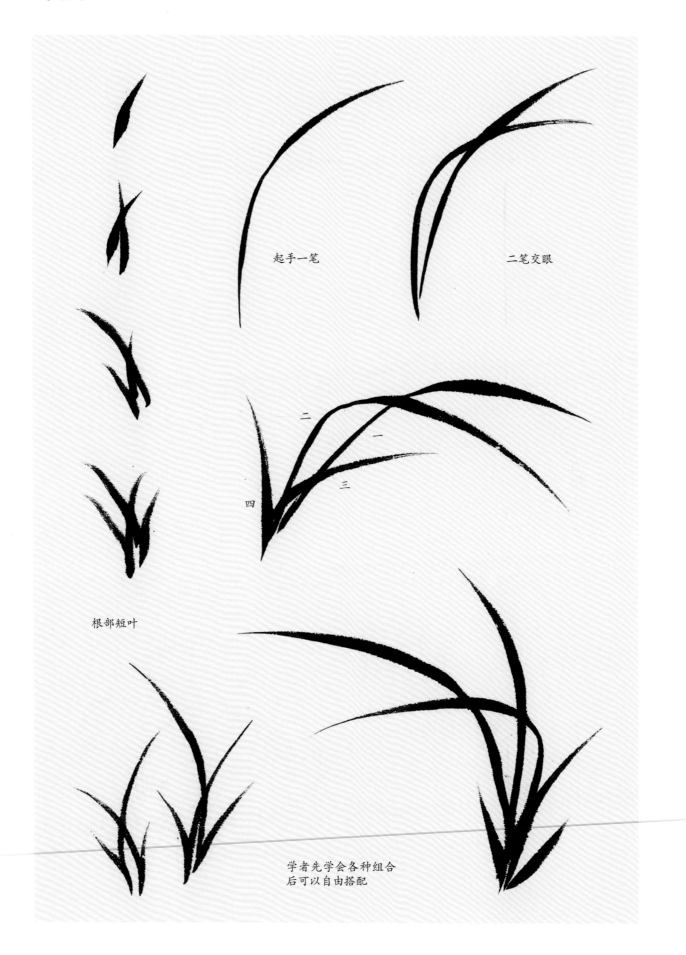

起手一笔

二笔交眼

二

一

三

四

根部短叶

学者先学会各种组合
后可以自由搭配

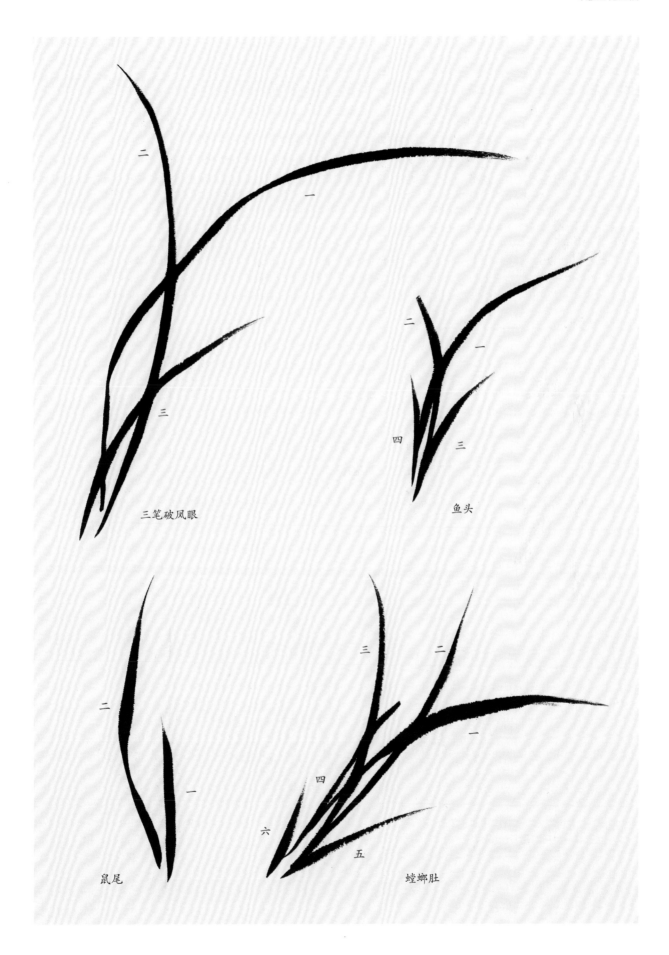

三笔破凤眼

鱼头

鼠尾

螳螂肚

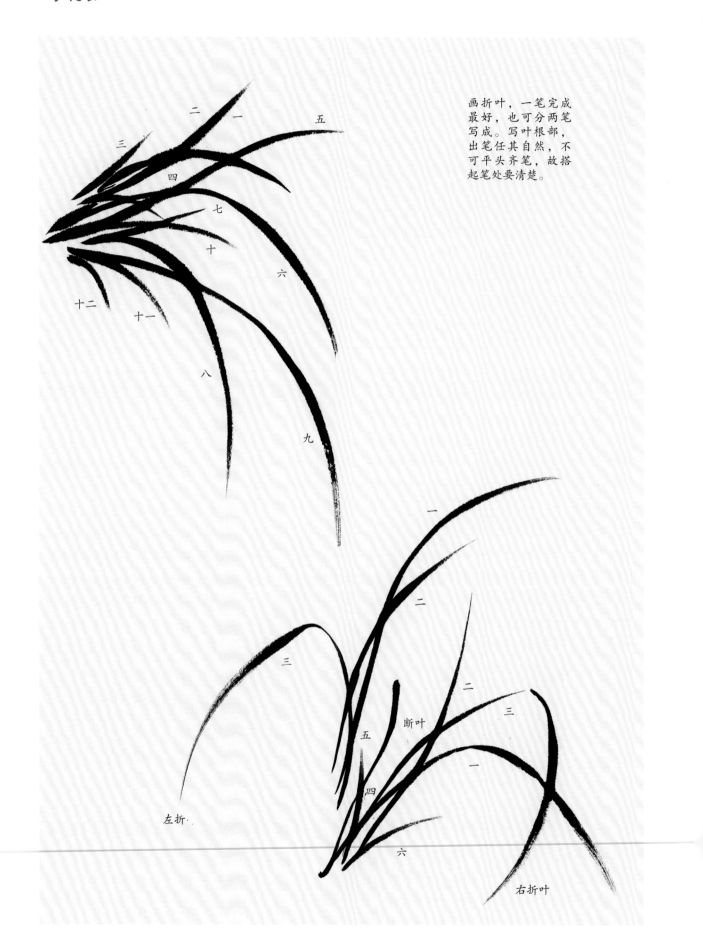

画折叶，一笔完成最好，也可分两笔写成。写叶根部，出笔任其自然，不可平头齐笔，故搭起笔处要清楚。

二 一 五
三
四
七
十
六
十二
十一
八
九
一
二
三
二
三
断叶
五
一
四
左折
六
右折叶

六、兰花与兰叶结合的画法

兰花与兰叶结合，一般先画兰叶再添兰花。

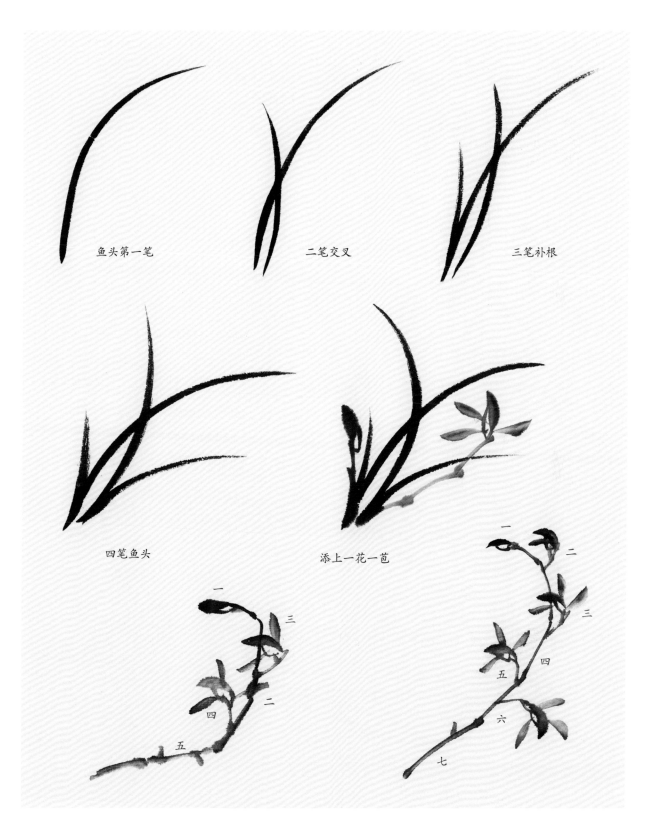

鱼头第一笔　　　　　二笔交叉　　　　　三笔补根

四笔鱼头　　　　　添上一花一苞

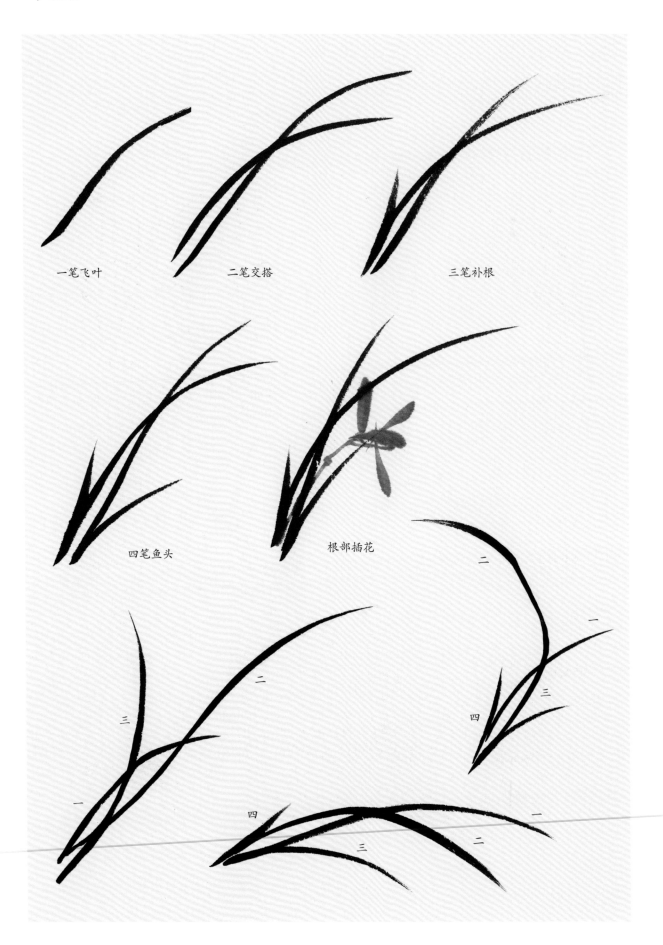

一笔飞叶　　二笔交搭　　三笔补根

四笔鱼头　　根部插花

双勾画法组合

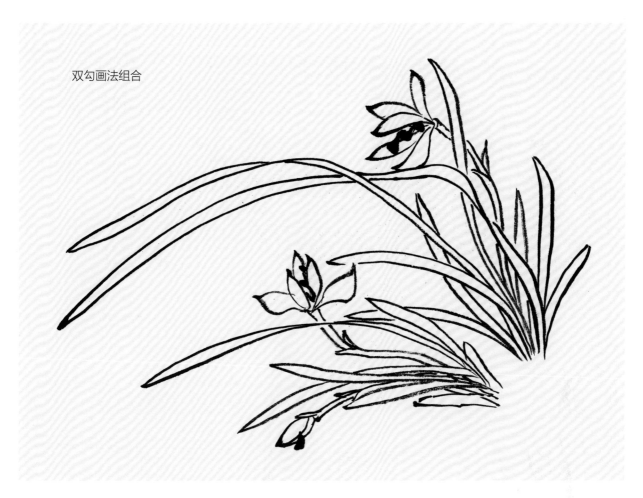

花要插在叶子空档处，有高低俯仰变化。

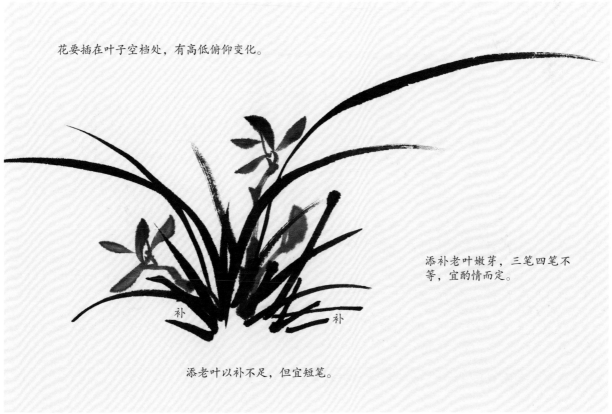

添补老叶嫩芽，三笔四笔不等，宜酌情而定。

补

补

添老叶以补不足，但宜短笔。

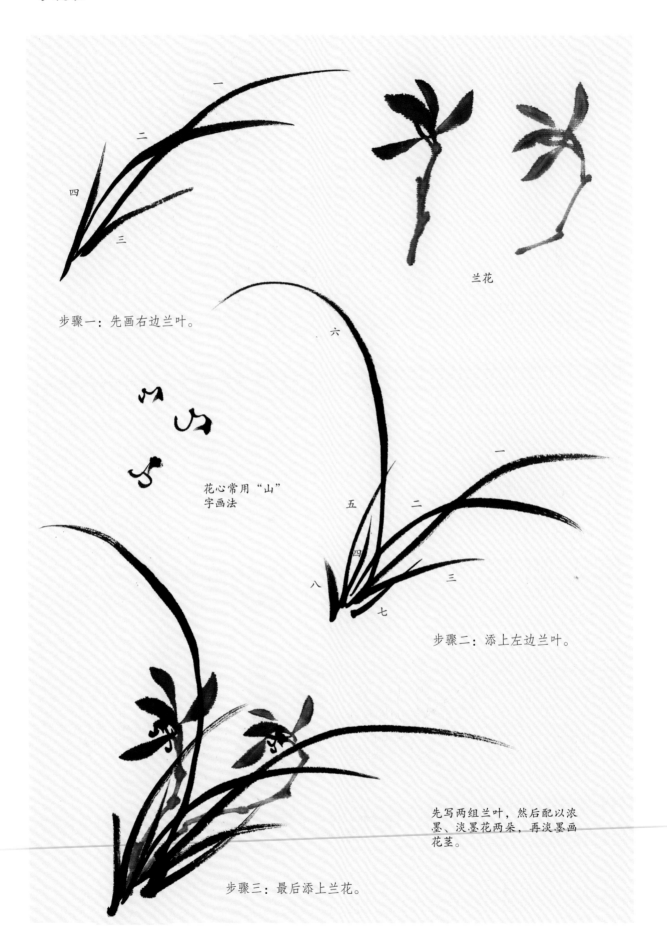

兰花

步骤一：先画右边兰叶。

花心常用"山"字画法

步骤二：添上左边兰叶。

先写两组兰叶，然后配以浓墨、淡墨花两朵，再淡墨画花茎。

步骤三：最后添上兰花。

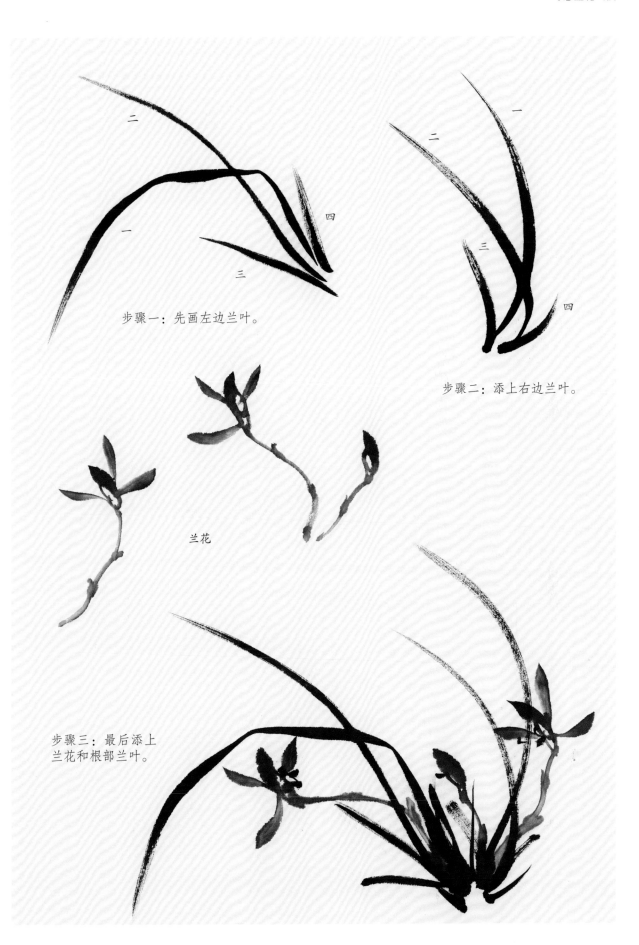

步骤一：先画左边兰叶。

步骤二：添上右边兰叶。

兰花

步骤三：最后添上
兰花和根部兰叶。

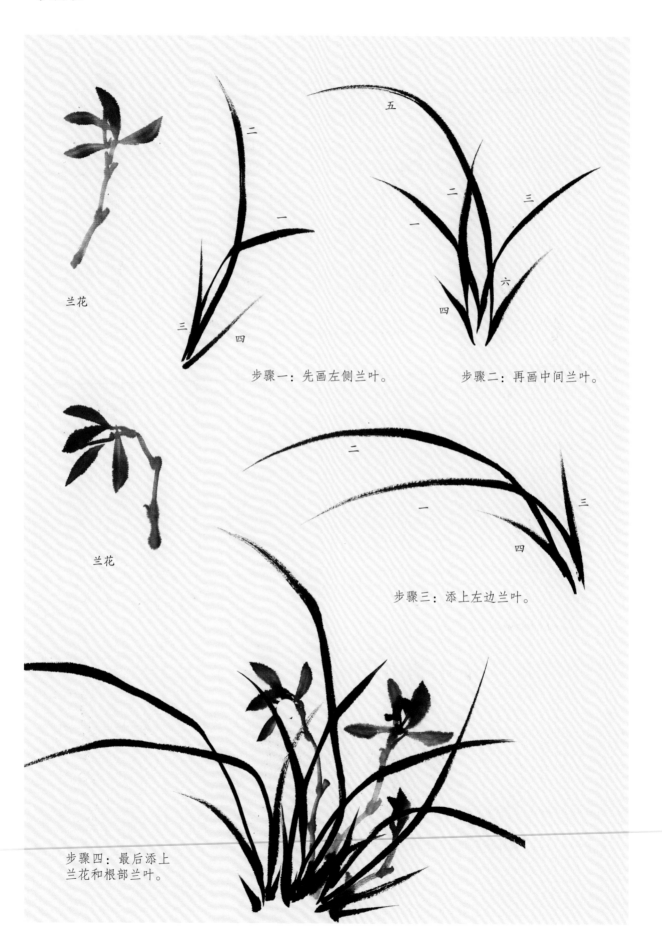

兰花

步骤一：先画左侧兰叶。

步骤二：再画中间兰叶。

兰花

步骤三：添上左边兰叶。

步骤四：最后添上
兰花和根部兰叶。

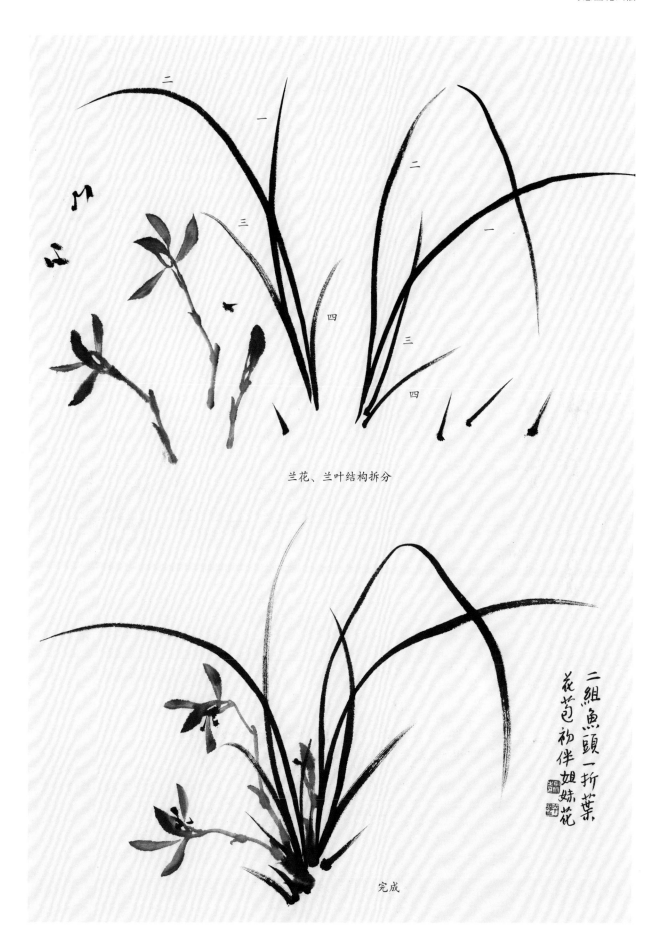

兰花、兰叶结构拆分

二组鱼头一折叶，
花苞初伴姐妹花。

完成

折叶也可分两笔，若一
笔写出自然更好。

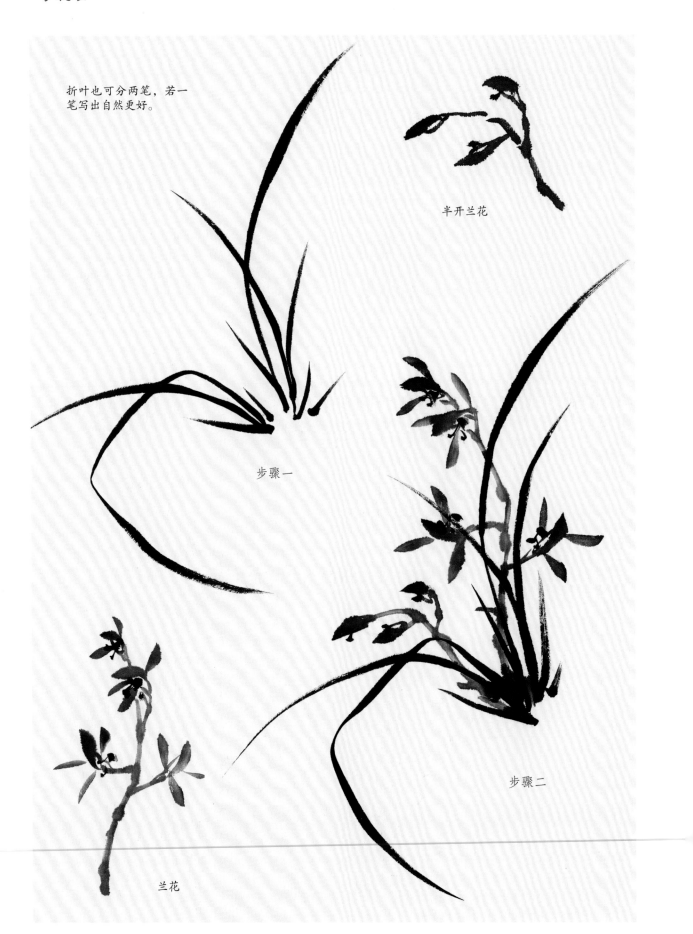

半开兰花

步骤一

步骤二

兰花

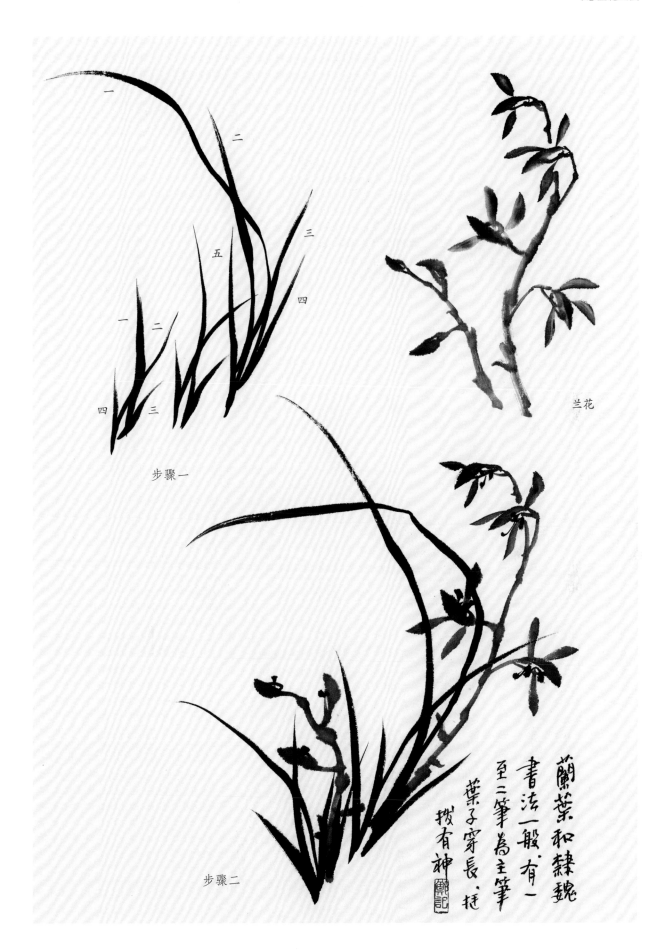

一
二
三
五
四
一 二
四 三

步骤一

兰花

步骤二

蘭葉和隸魏
書法一般·有一
至三筆為主筆
葉子穿長·挺
拔有神

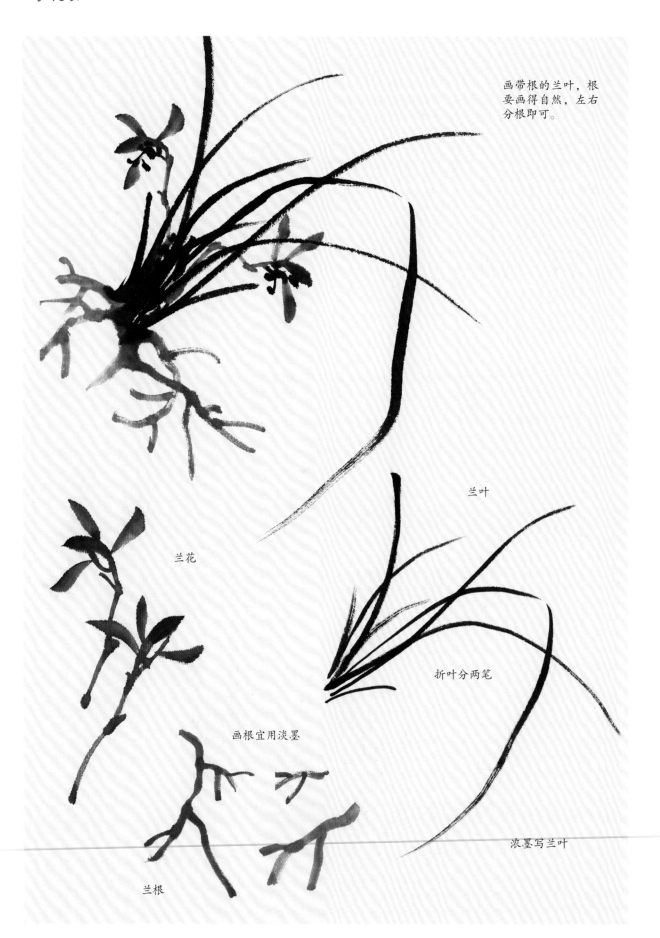

画带根的兰叶，根要画得自然，左右分根即可。

兰叶

兰花

折叶分两笔

画根宜用淡墨

浓墨写兰叶

兰根

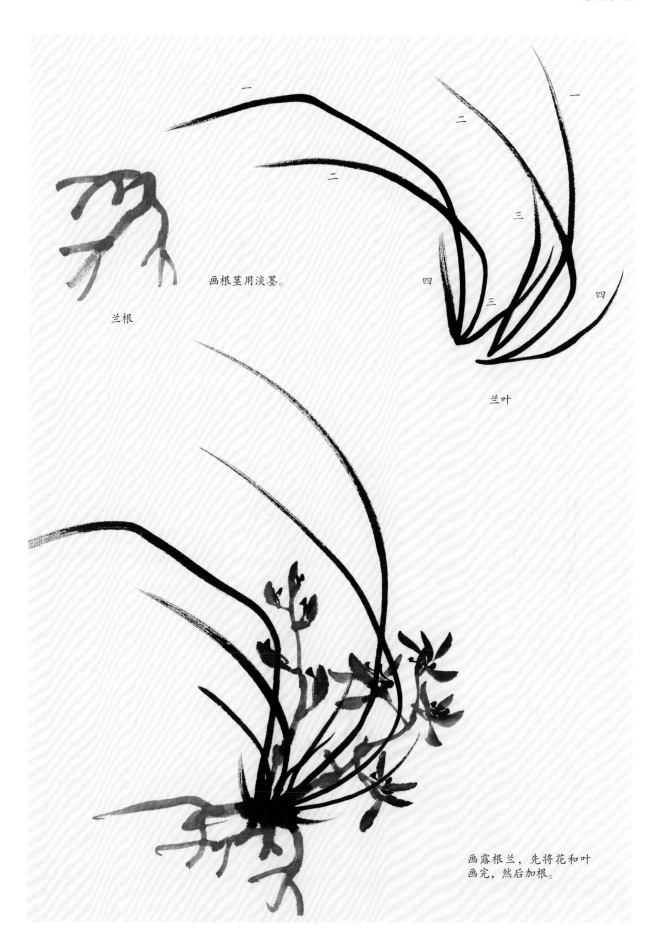

一

二

二

一

二

三

四

三

四

画根茎用淡墨。

兰根

兰叶

画露根兰，先将花和叶
画完，然后加根。

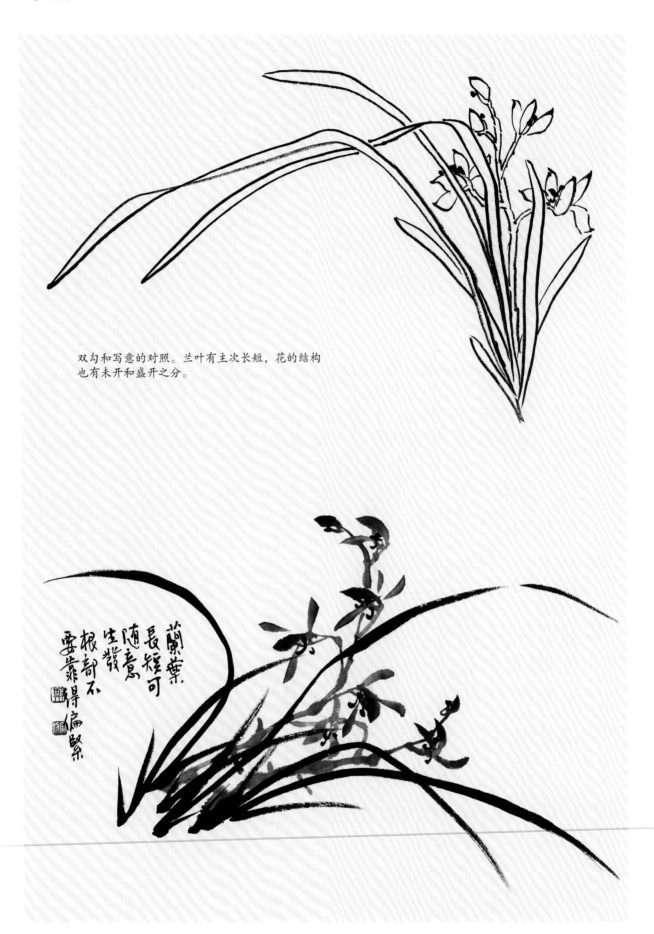

双勾和写意的对照。兰叶有主次长短，花的结构也有未开和盛开之分。

蘭葉長短可隨意生發
根部不要靠得偏緊

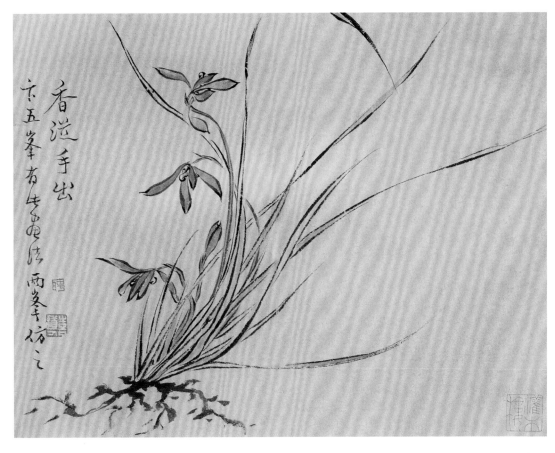

清 汪士慎 花卉山水图册

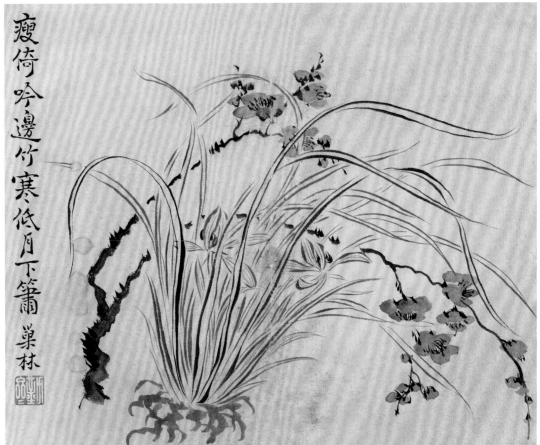

清 罗聘 兰花图册

七、兰花的组合

兰花一般可以独立成画，然有时也补景加石，或增竹数枝，也可用梅花、松针、顽石及其他花卉衬托。特别是作大幅兰花，更须以山石、流泉、野竹配之，使画面丰富有气势。也有作文人画的，配以水盂、花盆、花架等。皆由画家自由发挥。

（一）兰花与梅花的组合

1.梅花画法

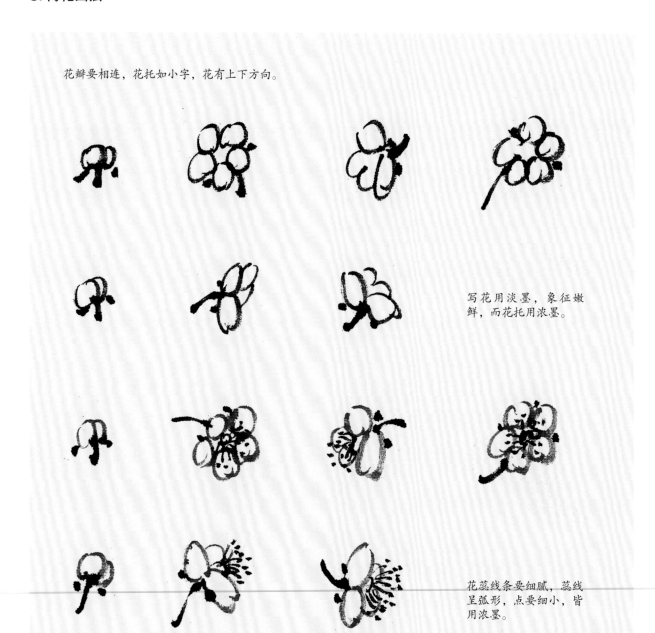

花瓣要相连，花托如小字，花有上下方向。

写花用淡墨，象征嫩鲜，而花托用浓墨。

花蕊线条要细腻，蕊线呈弧形，点要细小，皆用浓墨。

2. 梅枝画法

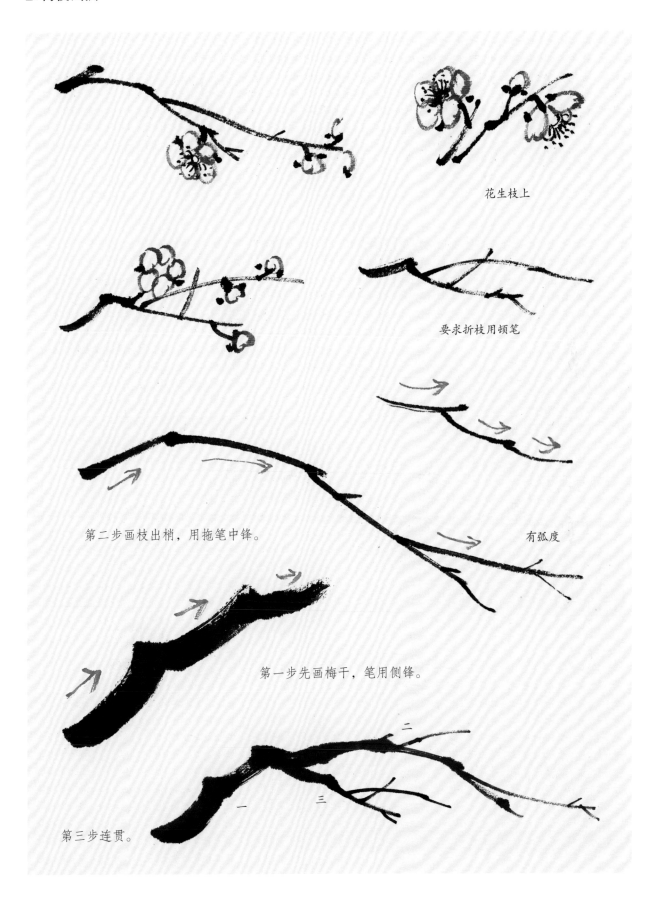

花生枝上

要求折枝用顿笔

第二步画枝出梢，用拖笔中锋。

有弧度

第一步先画梅干，笔用侧锋。

二

一

三

第三步连贯。

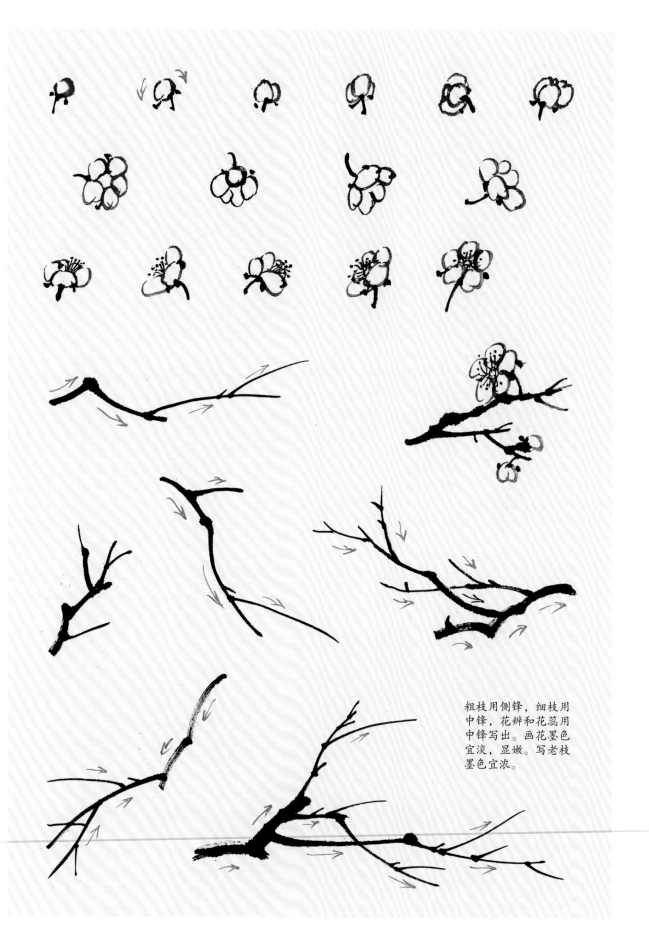

粗枝用侧锋,细枝用中锋,花瓣和花蕊用中锋写出。画花墨色宜淡,显嫩。写老枝墨色宜浓。

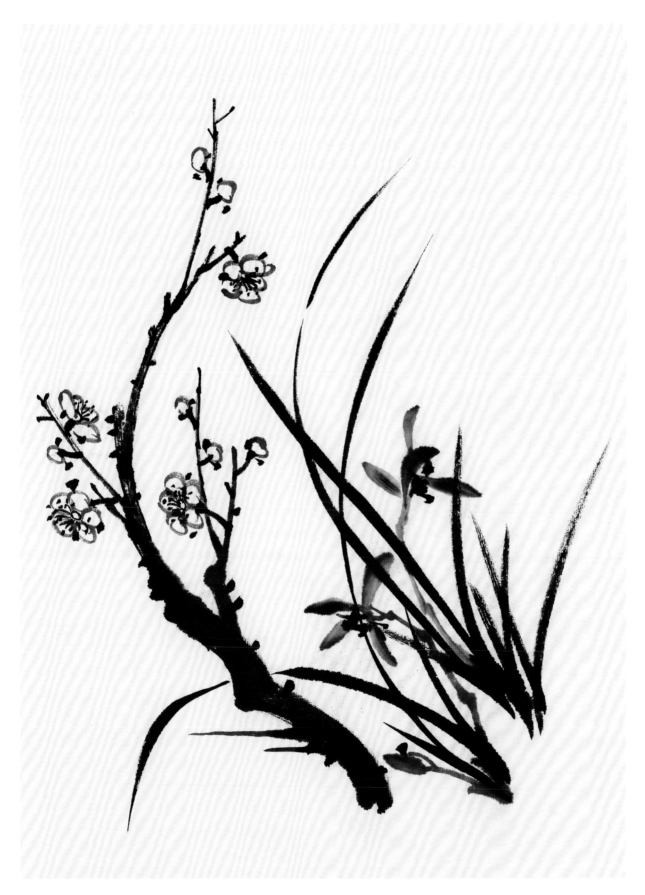

兰花与梅花的组合完成图。

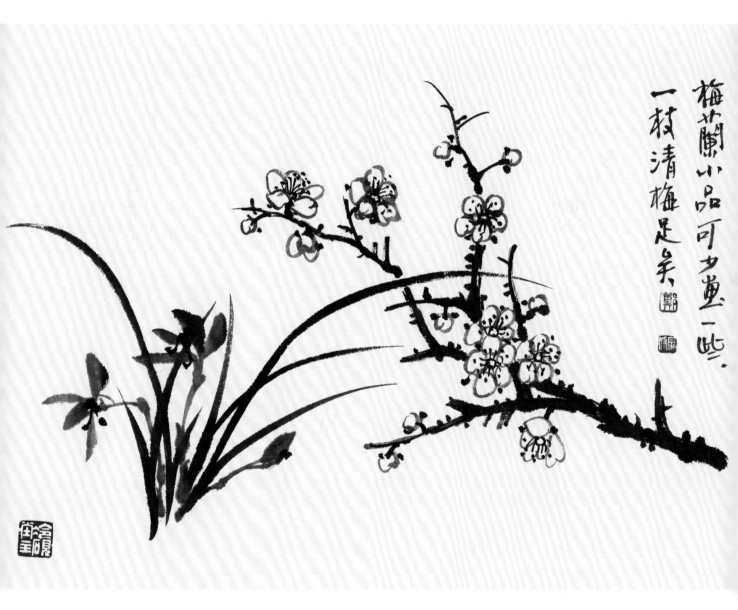

梅花蘭小品可少画一些。

一枝清梅足矣

（二）兰花与石头的组合

1. 石头勾法

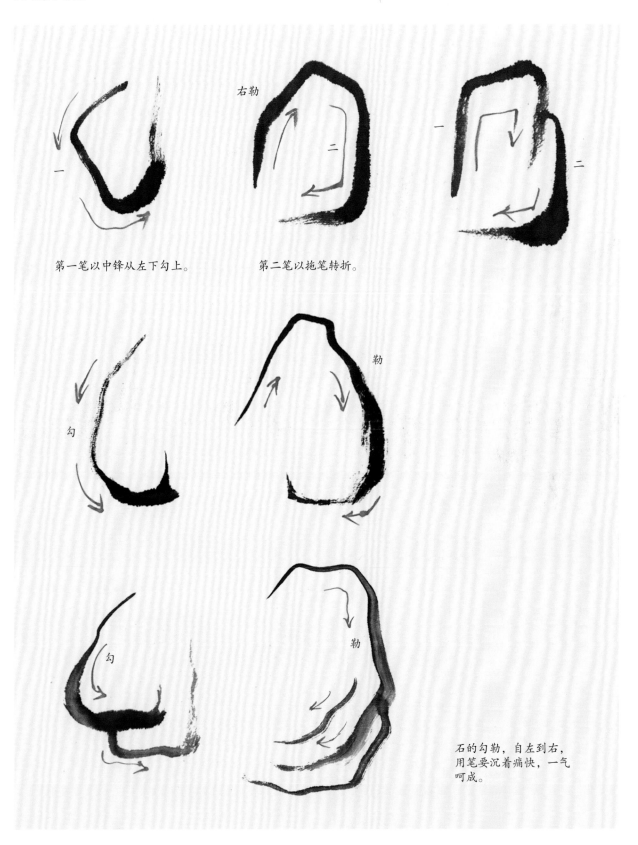

第一笔以中锋从左下勾上。　　　第二笔以拖笔转折。

石的勾勒，自左到右，用笔要沉着痛快，一气呵成。

2.石头的皴擦和苔点画法

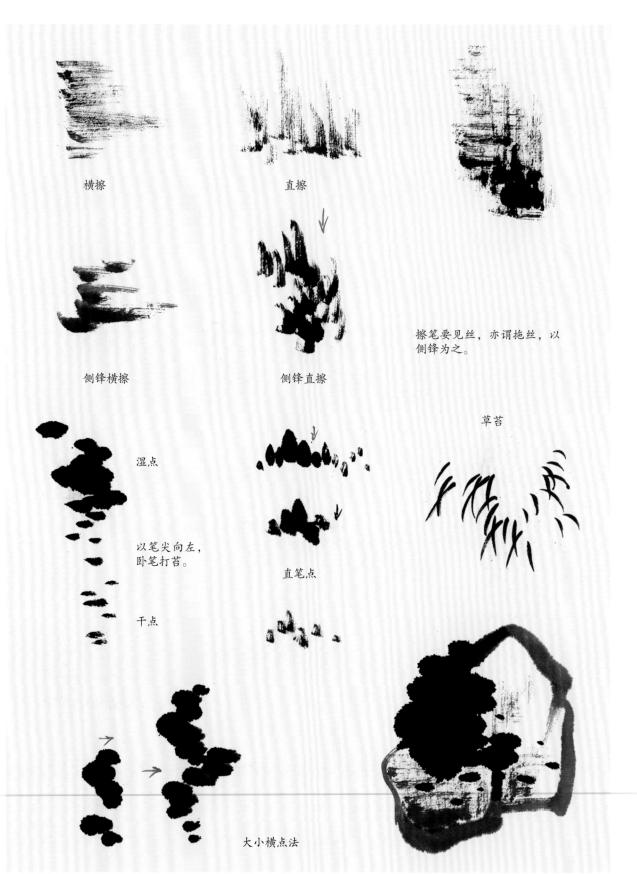

横擦

直擦

侧锋横擦

侧锋直擦

擦笔要见丝，亦谓拖丝，以侧锋为之。

湿点

草苔

以笔尖向左，卧笔打苔。

直笔点

干点

大小横点法

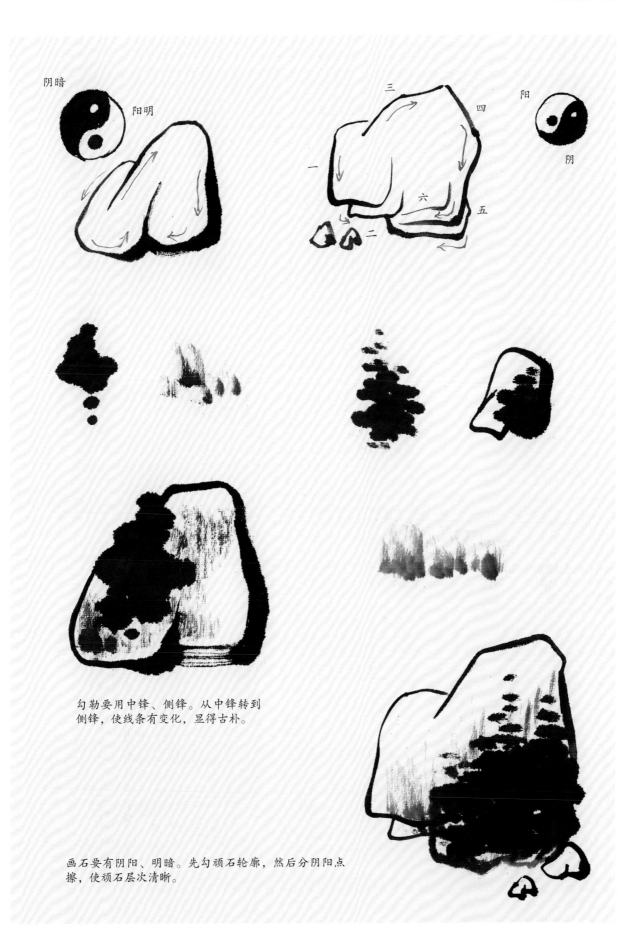

阴暗

阳明

阳

阴

三

四

一

六

五

二

勾勒要用中锋、侧锋。从中锋转到
侧锋，使线条有变化，显得古朴。

画石要有阴阳、明暗。先勾顽石轮廓，然后分阴阳点
擦，使顽石层次清晰。

3.组合步骤

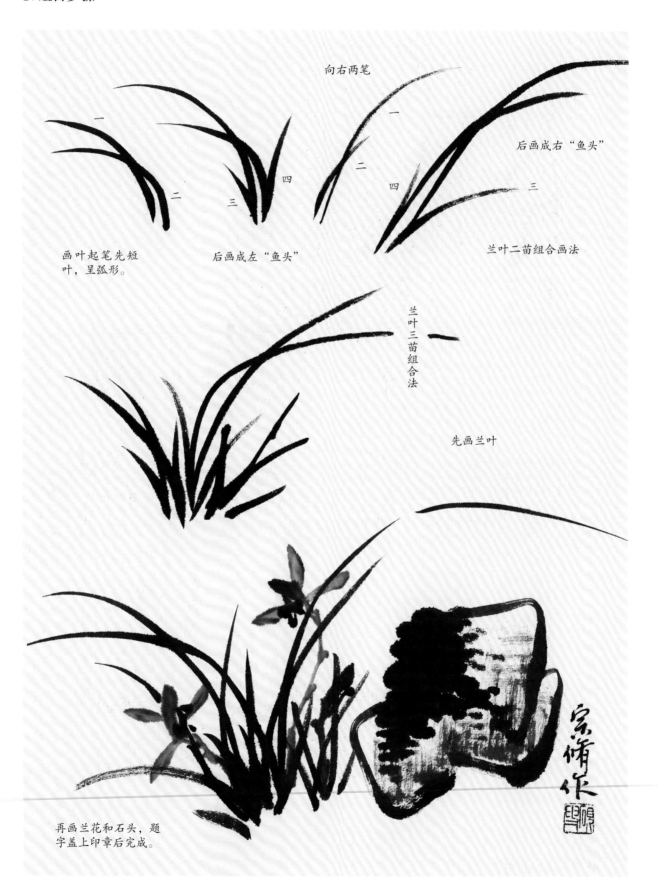

向右两笔

后画成右"鱼头"

画叶起笔先短
叶，呈弧形。

后画成左"鱼头"

兰叶二苗组合画法

兰叶三苗组合法

先画兰叶

再画兰花和石头，题
字盖上印章后完成。

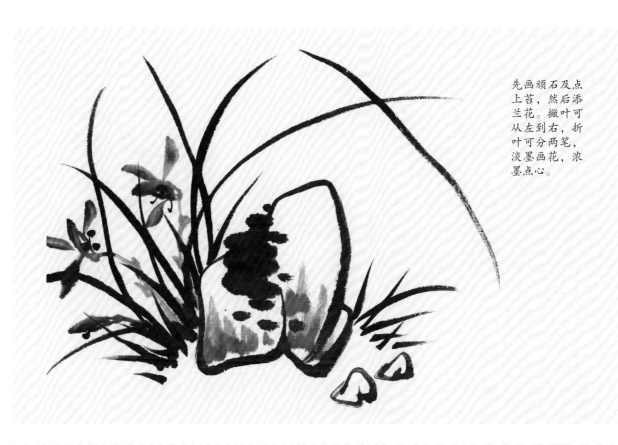

先画顽石及点上苔，然后添兰花。撇叶可从左到右，折叶可分两笔，淡墨画花，浓墨点心。

画石法古今名类众多，技法分先点后勾或先勾后点，明暗交代很清楚。

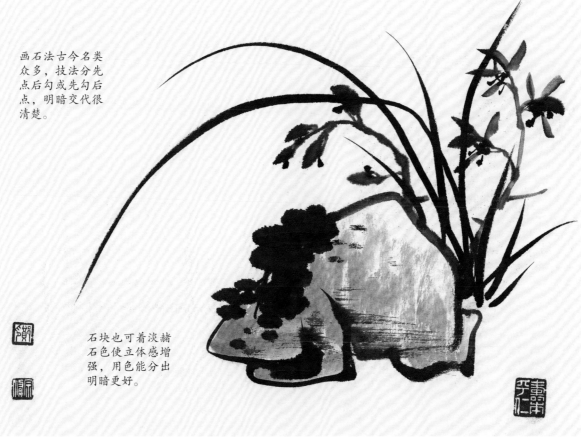

石块也可着淡赭石色使立体感增强，用色能分出明暗更好。

兰花与顽石的组合完成图。

（三）兰花与灵芝的组合

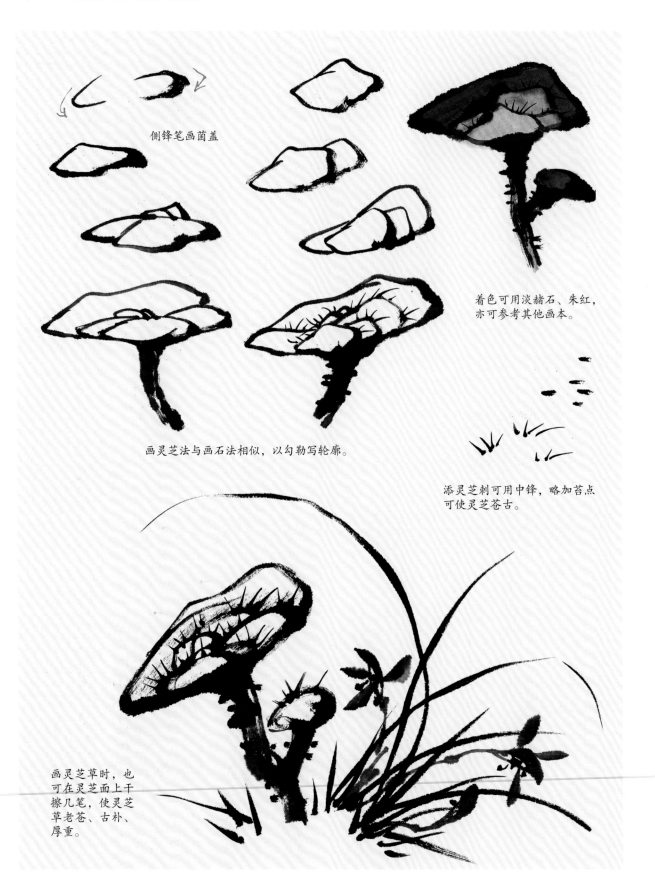

侧锋笔画菌盖

着色可用淡赭石、朱红，
亦可参考其他画本。

画灵芝法与画石法相似，以勾勒写轮廓。

添灵芝刺可用中锋，略加苔点
可使灵芝苍古。

画灵芝草时，也
可在灵芝面上干
擦几笔，使灵芝
草老苍、古朴、
厚重。

（四）兰花与松针的组合

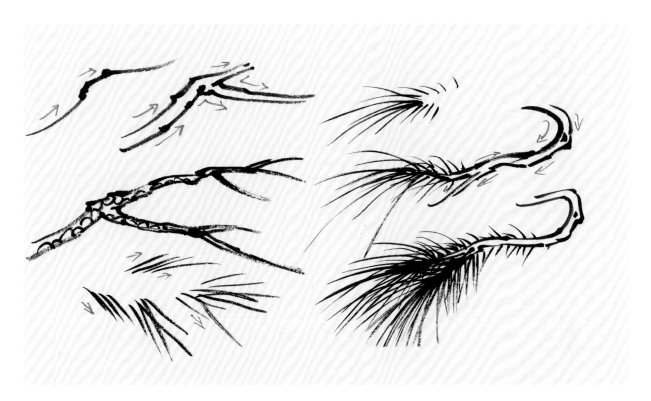

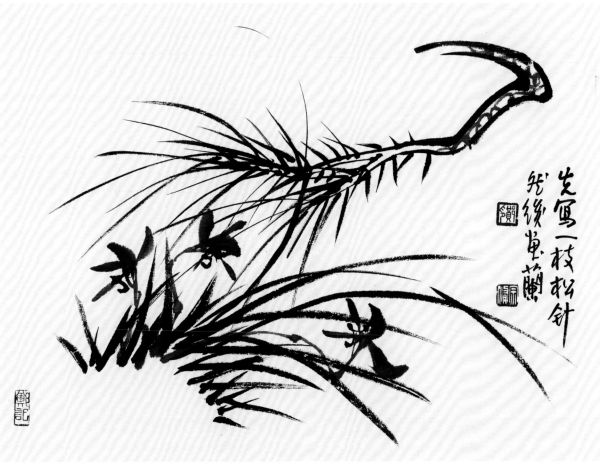

八、章法布局

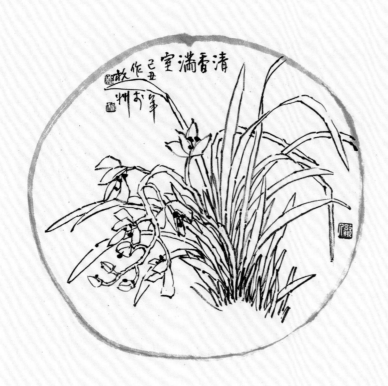

団扇作画方法与一般宣纸一样，题款也直题即可。

宣纸上题款

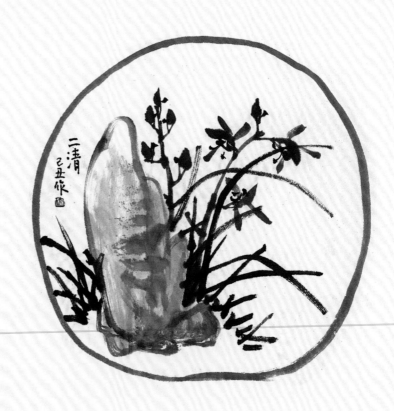

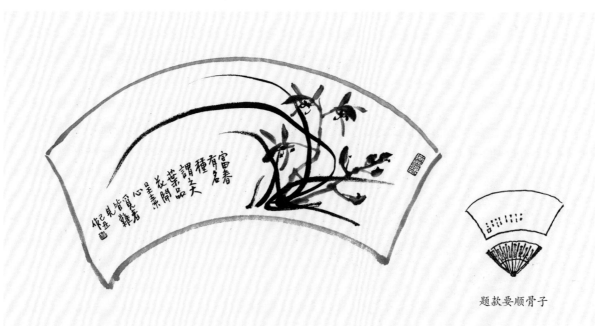

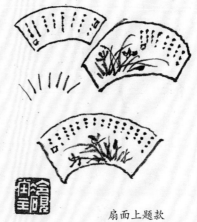

题款要顺骨子

折扇虽不平整，但作画和平时在宣纸上作画一样，唯题款要依扇面上的骨线而行。

扇面上题款

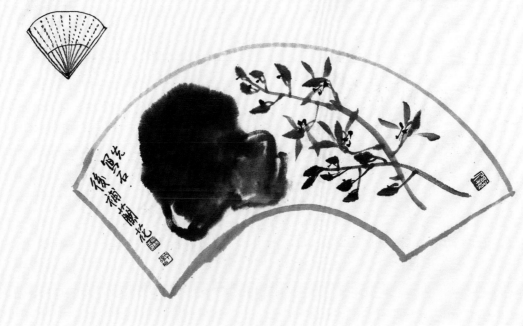

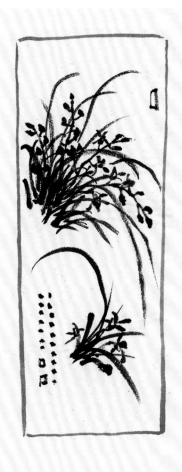

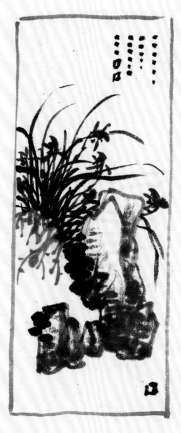

大堂画也有
的以三两株兰为
主，还可配上太
湖石，使画面丰
富、高雅。

大堂用四尺
和五尺正纸，画
上兰草要补上山
石、水口，如此
方有大堂气势。

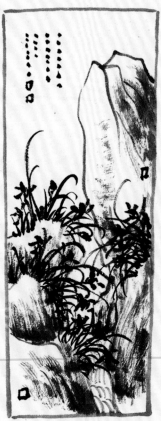

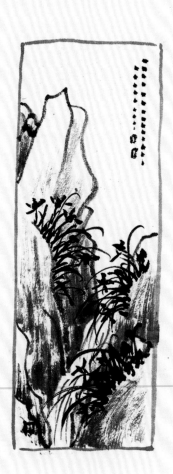

九、范画

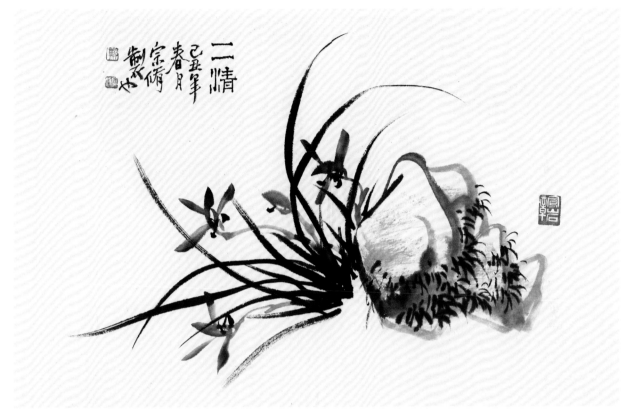

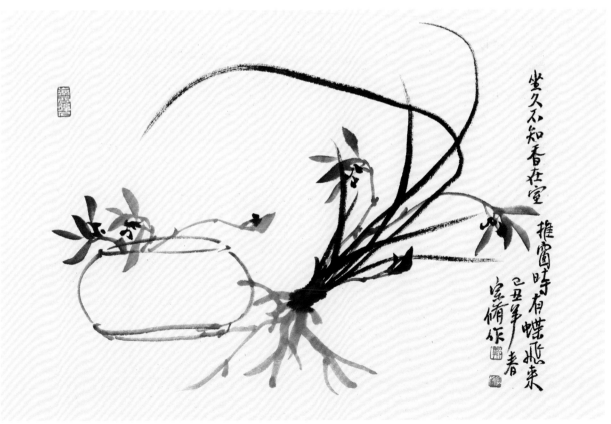

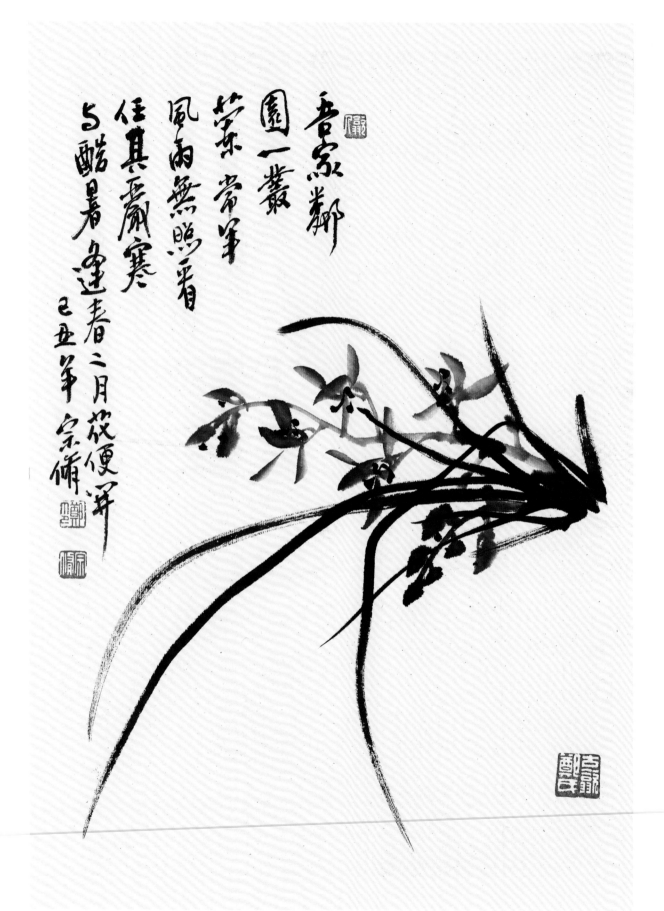

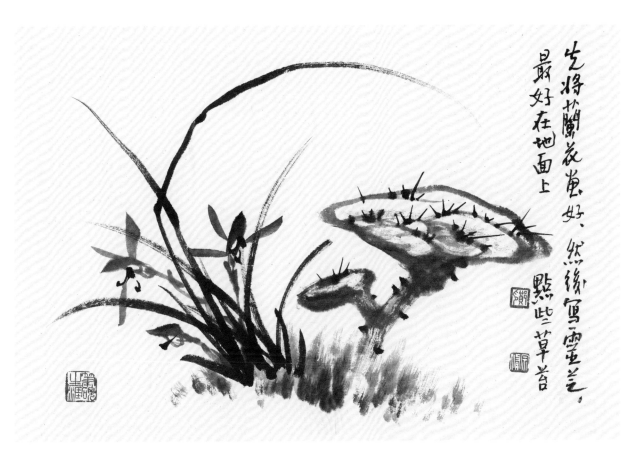

先将扑兰花盡好、然後寫靈兰、
最好在地面上
點些草苔

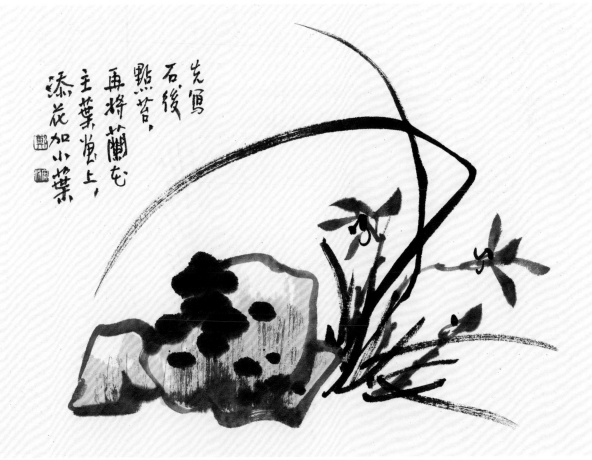

先寫
石後
點苔、
再將蘭名
主葉盡上、
添花加小葉

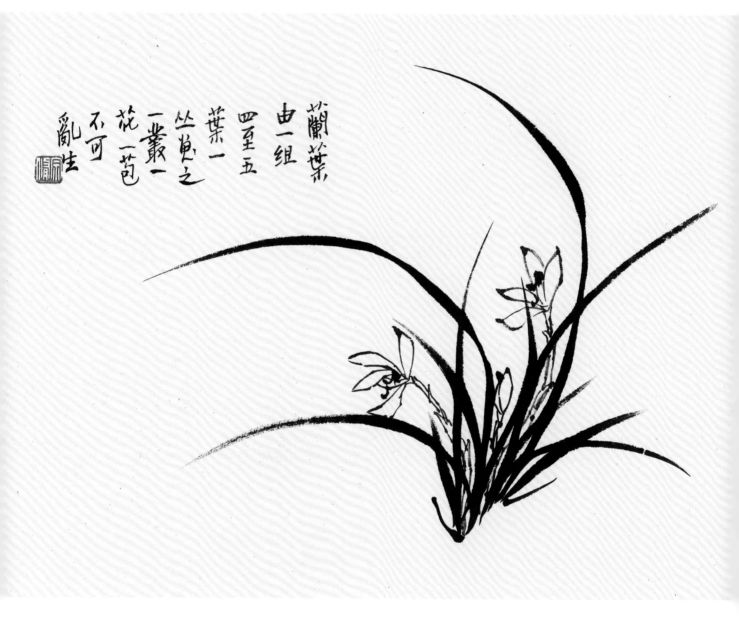

蘭葉由一組四至五葉一丛莞之一叢一花一苞不可亂生

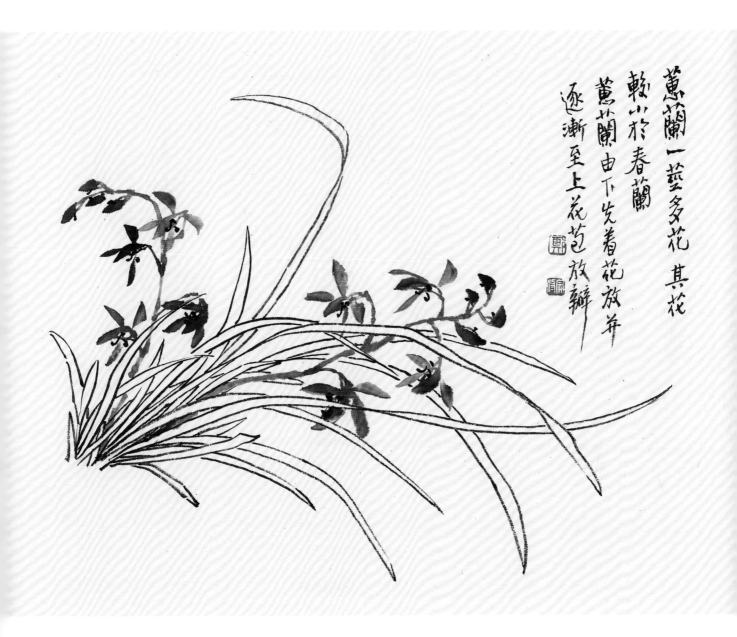

蕙蘭一莖多花 其花
較少於春蘭
蕙花蘭由下先着花放莽
逐漸至上花苞放辯

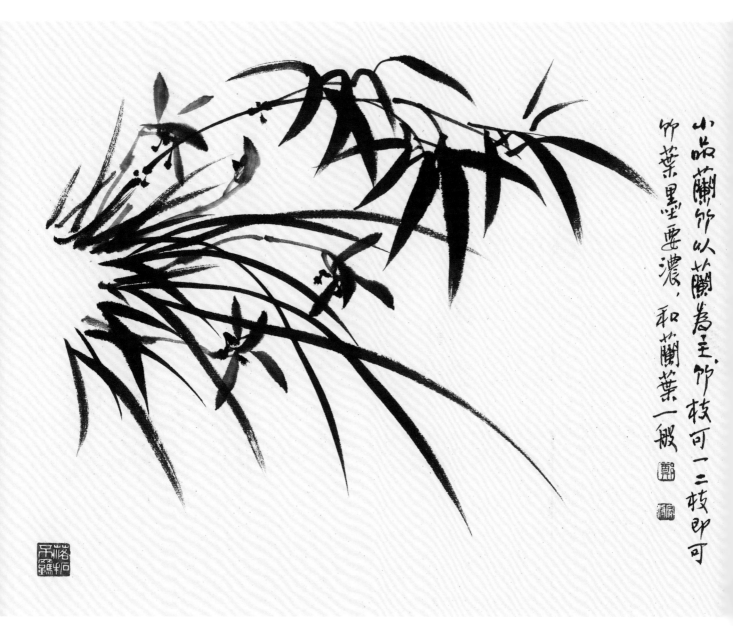

小品蘭竹以蘭為主竹枝可一二枝即可
竹葉墨要濃和蘭葉一般

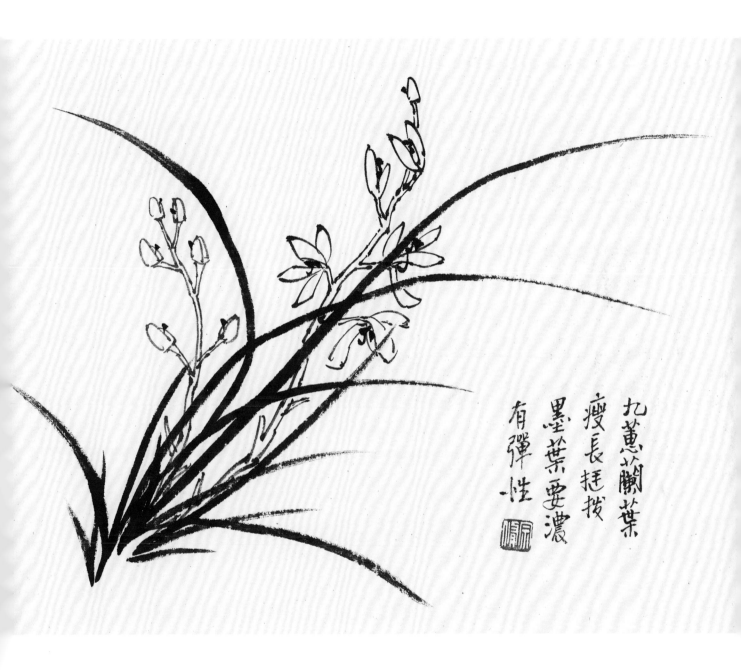

九蕙於蘭葉
瘦長挺拨
墨葉要濃
有彈性

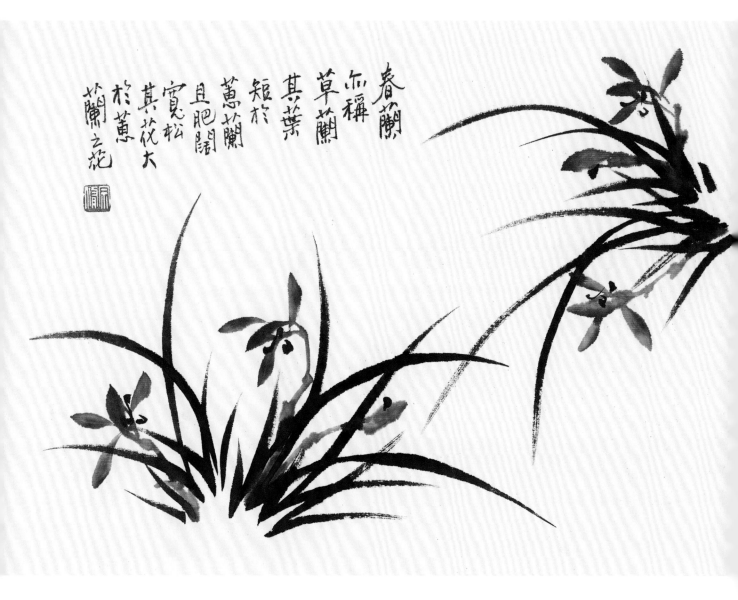

春蘭亦稱草蘭
其葉短於蕙蘭
且肥闊寬松
其花大於蕙
於蘭之花

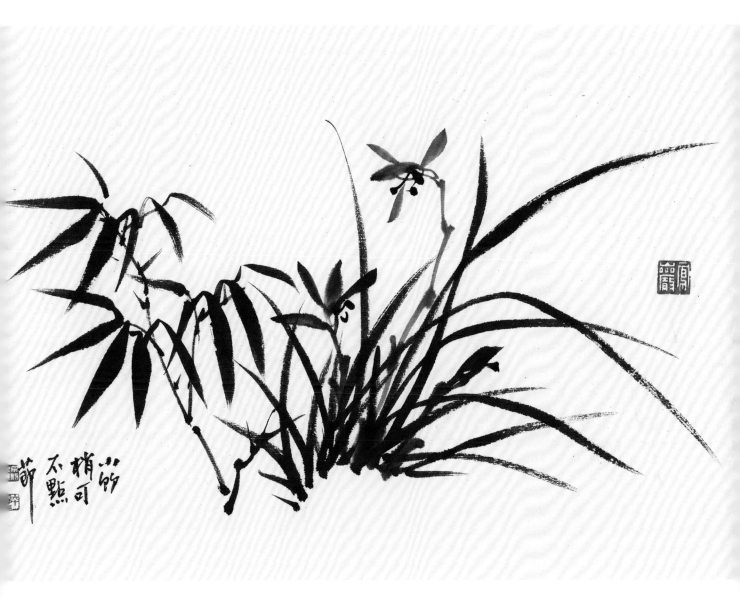

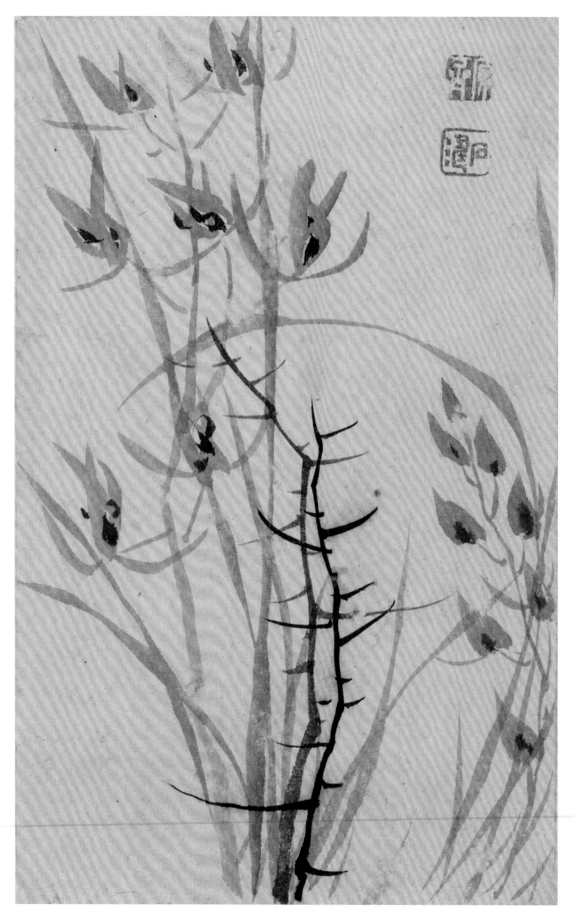

清　石涛　山水图册（局部）

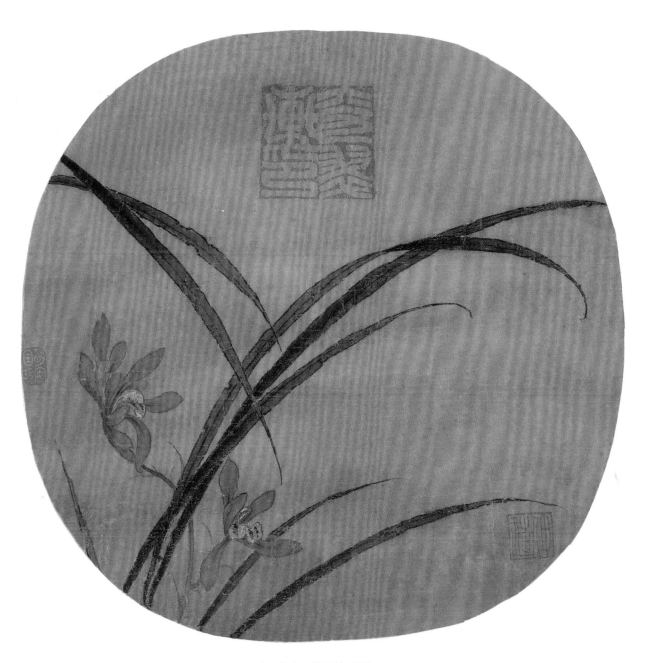

宋 佚名 秋兰绽蕊图

图书在版编目（CIP）数据

一学就会 . 写意兰花画法 / 郑宗修主编 . -- 武汉：湖北美术出版社，2021.1
（中国画技法入门）
ISBN 978-7-5712-0439-6

Ⅰ . ①一… Ⅱ . ①郑… Ⅲ . ①兰科－花卉画－国画技法 Ⅳ . ① J212

中国版本图书馆 CIP 数据核字 (2020) 第 155378 号

责任编辑 － 范哲宁

版式设计 － 左岸工作室

技术编辑 － 李国新

出版发行　长江出版传媒　湖北美术出版社

地　　址　武汉市洪山区雄楚大街 268 号 B 座

电　　话　(027)87679525（发行）

　　　　　(027)87679537（编辑）

传　　真　(027)87679523

邮政编码　430070

印　　刷　武汉市金港彩印有限公司

开　　本　889mm×1194mm　1/16

印　　张　4

版　　次　2021 年 1 月第 1 版　　2021 年 1 月第 1 次印刷

定　　价　30.00 元